CANDIDA HÖFER

Louvre

CANDIDA HÖFER

Louvre

Textes de / Texte von / Texts by

Henri Loyrette
Marie-Laure Bernadac

SCHIRMER/MOSEL

Ce livre a été publié à l'occasion de l'exposition
»Candida Höfer, Le Louvre«
salle de la maquette, Louvre médiéval
du 18 octobre 2006 au 8 janvier 2007

Commissaire : Marie-Laure Bernadac
Assistante : Pauline Guelaud
Chargés d'exposition : Anne Gautier, Martin Kieffer

Cette exposition a reçu le soutien de Neuflize Vie

Dieses Buch erscheint anläßlich der Ausstellung
»Candida Höfer, Le Louvre«
Musée du Louvre, Paris
18. Oktober 2006 – 8. Januar 2007

This book is published on the occasion of the exhibition
»Candida Höfer, Le Louvre«
Musée du Louvre, Paris
18 October 2006 – 8 January 2007

Die Texte übersetzten Claudia Steinitz ins Deutsche und
Laura und Michael Shuttleworth ins Englische.

Lithographie: NovaConcept, Berlin
Satz: Verlagsservice Rau, München
Druck und Bindung: Passavia, Passau

ISBN 3-8296-0250-2
ISBN 978-3-8296-0250-1

Eine Schirmer/Mosel-Produktion
www.schirmer-mosel.com

PRÉFACE

Le musée du Louvre, depuis sa création, a été l'objet de nombreuses représentations tant picturales que photographiques. Il fut, dès l'origine, un lieu ouvert aux artistes vivants qui venaient y poser leur chevalet ou exposer, lors des Salons, leurs derniers tableaux. Au fur et à mesure des diverses étapes de construction, les artistes de l'époque ont été invités à peindre un plafond, à concevoir le décor d'un escalier. La récente politique développée par le Louvre en faveur de la création contemporaine s'inscrit donc dans une logique et une tradition.

Des visions fantasmiques d'Hubert Robert aux photographies documentaires de Baldus et Charles Marville sur le Louvre du Second Empire, en passant par les témoignages de Pierre Jahan sur le musée pendant l'Occupation, jusqu'aux photographies les plus contemporaines, tant l'architecture extérieure et intérieure du palais, que la richesse et la diversité des collections, ont inspiré les artistes, qui nous livrent à chaque fois un point de vue singulier sur le musée.

Ainsi, depuis une vingtaine d'années, se sont succédés: *Le Louvre revisité*, de Christian Milovanoff, 1986, *Le Louvre en métamorphose*, de Jean-Christophe Ballot, 1994, *Le geste surpris*, d'Étienne Revaut, 2004, *Louvre et Chaussée d'Antin*, de Patrick Faigenbaum, 2004, et *Le Louvre – Le Monde*, de Jean-Luc Moulène, 2006. Depuis une dizaine d'années, avec l'essor des grandes institutions, et depuis que le musée est considéré comme un nouveau *site* pour l'art contemporain, la photographie de musée est presque devenue un genre en soi. Certains veulent garder trace du regard du public sur les œuvres (Thomas Struth), d'autres des aménagements muséographiques (Louise Lawler), d'autres enfin de la richesse d'un décor, de la beauté suggestive de l'espace muséal (Keiichi Tahara).

Candida Höfer, qui a étudié avec Bernd Becher à Düsseldorf, est l'héritière de cette nouvelle photographie allemande objective, documentaire et spectaculaire. Elle explore de façon systématique ces lieux du savoir et de la délectation que sont les musées, mais aussi les bibliothèques, les églises et les opéras. Son travail portant essentiellement sur les espaces vidés de toute présence humaine, elle parvient, grâce à ces grands tirages couleur, à leur restituer leur magie et leur mystère. La rigueur géométrique des cadrages, alliée à une poésie de la lumière nous livre ainsi une autre vision du Louvre, celle des œuvres face à elles-mêmes, lorsque le public a déserté ces lieux, habités désormais par l'absence.

Henri Loyrette

VORWORT

Der Louvre ist seit seiner Gründung immer wieder ein Motiv für Maler und Photographen gewesen. Von Anfang an stand er den Künstlern offen; sie stellten dort ihre Staffelei auf oder zeigten anläßlich der »Salons« ihre neuesten Gemälde. In jeder Phase seiner Baugeschichte wurden Künstler aufgefordert, eine Decke zu bemalen oder das Dekor einer Treppe zu gestalten. Die jüngst im Louvre entwickelte Politik zur Förderung der zeitgenössischen Kunst folgt also einer immanenten Logik und einer langen Tradition.

Von den Phantasmagorien eines Hubert Robert, den Dokumentarphotographien von Baldus und Charles Marville im Second Empire oder Pierre Jahans Photodokumentation des Museums während der Besatzung bis hin zu den jüngsten Aufnahmen haben die Außen- und Innenarchitektur des Louvre, der Reichtum und die Vielfalt seiner Sammlungen die Künstler inspiriert und uns jedes Mal einen einzigartigen Blick auf das Museum erschlossen.

So gab es in den vergangenen zwanzig Jahren: *Le Louvre revisité* von Christian Milovanoff (1986), *Le Louvre en métamorphose* von Jean-Christophe Ballot (1994), *Le geste surpris* von Étienne Revaut (2004), *Louvre et Chaussée d'Antin* von Patrick Faigenbaum (2004) und *Le Louvre – Le Monde* von Jean-Luc Moulène (2006). In den letzten zehn Jahren hat sich mit dem Aufkommen der großen Institutionen und der Wahrnehmung des Museums als neuer Heimstatt für zeitgenössische Kunst die Museumsphotographie fast zu einer eigenen Gattung entwickelt. Die einen wollen den Blick des Betrachters auf die Werke erkunden (Thomas Struth), andere die museographische Gestaltung (Louise Lawler), wieder andere schließlich den Reichtum des Dekors, die suggestive Schönheit des Museumsraums (Keiichi Tahara).

Candida Höfer, die bei Bernd Becher in Düsseldorf studiert hat, ist die Erbin dieser neuen objektiven, dokumentarischen und spektakulären deutschen Photographie. Systematisch erforscht sie die Orte des Wissens und des Genusses, Museen, Bibliotheken, Kirchen und Opernhäuser. Ihre Arbeiten zeigen vor allem menschenleere Räume, mit großen Farbabzügen gibt sie ihnen ihren Zauber und ihr Geheimnis zurück. Die geometrische Strenge der Bildkomposition und die Poesie des Lichts schenken uns einen neuen Blick auf den Louvre, den Blick der Kunstwerke unter sich, wenn das Publikum die Räume verlassen hat, die nunmehr von Abwesenheit bevölkert werden.

Henri Loyrette

FOREWORD

Since it first opened, the Louvre Museum has itself been a subject for both painted and photographic representation. From the outset it was a place open to working artists who came to set up their easels or exhibit their latest paintings at the salons. As the various stages of construction were completed, artists of the day were invited to paint a ceiling, or to design the decoration for a staircase. The Louvre's recent contemporary art initiative is therefore the logical continuation of a long-standing tradition.

From Hubert Robert's fantastical visions to Baldus's and Charles Marville's documentary photographs of the Louvre in the Second Empire, from Pierre Jahan's records of the museum during the Occupation to the most contemporary images, the external and internal architecture of the Palais and the richness and diversity of the collections have been an inspiration to artists who have always provided us with their own unique view of the museum.

The last twenty years have given us: *Le Louvre revisité*, by Christian Milovanoff, 1986; *Le Louvre en métamorphose*, by Jean-Christophe Ballot, 1994; *Le geste surpris*, by Étienne Revaut, 2004; *Louvre et Chaussée d'Antin*, by Patrick Faigenbaum, 2004; and *Le Louvre – Le Monde*, by Jean-Luc Moulène, 2006. Over the last ten years, with the rise of major institutions and with museums being considered a venue for contemporary art, museum photography has almost become a genre in itself. Some wish to make a record of the public's view of the collections (Thomas Struth), others of museum displays and storage areas (Louise Lawler), and others of the richness of the decor, or the evocative beauty of the museum space (Keiichi Tahara).

Candida Höfer, who studied under Bernd Becher in Düsseldorf, is one of the heirs to the new style of German photography that is objective, documentary and spectacular. She systematically explores museums, libraries, churches and opera houses as places of knowledge and pleasure. Although her work primarily depicts spaces that are devoid of all human presence, she uses these large colour prints to restore their magic and mystery. The geometric severity of the framing is combined with a poetic use of light to show us another vision of the Louvre, that of the works left to their own devices, when the public has left these places, now inhabited only by absence.

Henri Loyrette

CANDIDA HÖFER

Les photographies de Candida Höfer, vidées de toute présence humaine, sont à première vue silencieuses. Et pourtant, elles appellent fortement le spectateur et parlent indirectement par l'intermédiaire d'un langage plastique articulé sur des dominantes de couleur, des schémas formels et une analyse rigoureuse des volumes intérieurs. Elles rendent compte de façon magistrale et quasi magique de la puissance d'une architecture, de la magnificence du décor peint ou sculpté, et restituent, malgré (ou grâce à) l'absence du public, la fonction première d'institutions culturelles, telles que musées, opéras, bibliothèques, qui sont devenues depuis une dizaine d'années son motif de prédilection. Ces lieux publics sont à la fois les gardiens d'un savoir encyclopédique, d'une mémoire, d'un passé disparu, et en même temps des lieux de plaisir esthétique, de loisir ou de méditation. Le secret de l'efficacité et de la beauté de ces images, tient sans doute à ce paradoxe entre la présence et l'absence, entre le dépouillement, la clarté de l'image et le mystère qui s'en dégage. Candida Höfer parvient, par la maîtrise et la justesse de sa prise de vue, à dresser un portrait fidèle de ses modèles architecturaux. Elle ne se considère pas comme une photographe-archiviste inventoriant les lieux publics culturels, mais comme une artiste qui tente de restituer l'impression première que lui ont laissée ces espaces désertés. Après avoir déjà photographié de nombreux musées, elle s'est attachée au vaste univers que constitue le Palais-Musée du Louvre. Si elle connaissait bien l'ancien Louvre, elle a redécouvert, pendant ce travail de commande, les espaces anciens et nouveaux du Grand Louvre. L'ensemble des galeries de peinture et sculpture qu'elle a sélectionné, est le résultat de plusieurs visites faites le mardi, jour de fermeture. Cette série d'une dix-huitaine de photographies permet de couvrir un des éléments essentiels de l'histoire du palais et une spécificité de l'architecture muséographique, la galerie. On voyage ainsi dans le temps, de la galerie d'Apollon du XVIIe siècle à la nouvelle salle de la Joconde récemment aménagée par Lorenzo Piqueiras, en passant bien sûr par l'axe central du Louvre, la Grande Galerie, puis les galeries Daru, Melpomène, Michel-Ange, la salle des Cariatides, la galerie Marie de Médicis de Rubens, les salles rouges du XIXe siècle. La juxtaposition de ces diverses époques permet de rendre compte de l'histoire de la construction du Louvre, et de l'évolution des partis pris muséographiques. « Ce qui m'intéresse dans les espaces publics, dit l'artiste, c'est le mélange des différentes époques, la manière dont elles présentent leurs différences ». Les aménagements récents, comme la cour Marly, la galerie Marie de Médicis ou la salle de la Joconde, avec leur cimaises géométriques bien découpées et leurs couleurs modernes, suggèrent une tout autre vision du Louvre. Par le choix du thème de la galerie, la voûte en berceau plus ou moins cintrée devient ainsi le motif récurrent, le signe caractéristique de ces images. Elle creuse en profondeur la vue, comme si le regard pouvait s'engouffrer dans un tunnel à perspective infinie. Généralement, les œuvres, tableaux accrochés

sur les murs ou sculptures sur socle, placées sur les côtés, laissent un grand vide central et un espace déambulatoire incitant à la promenade.

La photographie de musée qui est devenu depuis plusieurs années un genre en soi (Thomas Struth, Louise Lawler ...) se concentre principalement sur trois sujets, les œuvres, le public, et l'espace muséal.

Candida a choisi la troisième option donnant ainsi à voir le musée vidé de toute présence humaine. L'intervention des hommes doit se lire à travers le style, l'écriture muséographique d'une époque, la façon de disposer les objets. L'autre élément essentiel de ses photographies est la lumière zénithale. Descendant des verrières du toit, elle imprime à l'image un quadrillage géométrique souvent reflété par le carrelage des sols.

Au-delà de la somptuosité de certains décors et du morceau de bravoure que constitue la Grande Galerie, un sentiment étrange émane de ces photographies. Dans cet espace silencieux, seules les figures peintes ou sculptées acquièrent une présence quasi vivante.

À la logique systématique de l'espace correspond une logique de couleurs : certaines images ont une dominante rouge pourpre, d'autres dorée, ou couleur pierre. Blanc sur blanc du marbre et de la pierre dans les galeries antiques, blanc et rouge pompéien dans les salles romaines, stucs dorés de la Galerie d'Apollon, cette orchestration savamment maîtrisée permet de suggérer des ambiances chaudes ou froides.

La série des galeries du Louvre s'inscrit peu après le travail réalisé sur l'Opéra de Paris et les églises brésiliennes, édifices se caractérisant par des décors flamboyants et baroques. Mais le travail premier de Candida portait sur les lieux banals et délaissés comme les bureaux, les cantines. Elle aime voir l'envers du décor et la vie quotidienne cachée derrières ces brillantes façades. La série des bibliothèques dressait l'inventaire des savoirs, rangés, classés, dans des étagères sans fin de livres aux dos diversement colorés. Lorsqu'elle aborde le musée, Candida se laisse aller à sa première impression. Ici elle photographiera des caisses d'emballage, là des œuvres laissées au sol, ou en cours d'accrochage, ailleurs uniquement l'espace vide.

Le Louvre, grâce à elle, retrouve son pouvoir magique de lieu habité par l'histoire et par l'art. Grâce à cette symétrie rigoureuse, le regard du spectateur est conduit au cœur de l'image photographique ; un autre espace imaginaire s'ouvre alors devant lui.

Marie-Laure Bernadac

CANDIDA HÖFER

Auf den ersten Blick scheinen die menschenleeren Photographien von Candida Höfer zu schweigen. Aber sie rufen den Betrachter und sprechen indirekt zu ihm, vermittelt durch eine plastische Sprache, die sich in den Farben, der Komposition und einer gründlichen Analyse der Innenräume äußert. Meisterhaft, ja geradezu magisch künden sie von der Macht einer Architektur, der Großartigkeit des gemalten oder skulptierten Dekors, und geben trotz (oder dank) der Abwesenheit des Publikums kulturellen Einrichtungen wie Museen, Opernhäusern und Bibliotheken, die in den letzten zehn Jahren Höfers bevorzugtes Motiv waren, ihre ursprüngliche Funktion zurück. Diese öffentlichen Gebäude sind Bewahrer eines enzyklopädischen Wissens, einer Erinnerung, einer verschwundenen Vergangenheit und gleichzeitig Orte des ästhetischen Vergnügens, der Unterhaltung oder der Meditation. Das Geheimnis der Wirkung und der Schönheit dieser Photographien liegt zweifellos in diesem Paradox zwischen Präsenz und Abwesenheit, zwischen der Nüchternheit, der Klarheit des Bildes und dem Geheimnis, das es ausstrahlt. Candida Höfer schafft durch die Meisterschaft und Genauigkeit ihrer Aufnahme ein getreues Portrait ihrer architektonischen Modelle. Sie sieht sich nicht als Archivarin, die ein Inventar öffentlicher Kulturgebäude erstellt, sondern als Künstlerin, die versucht, den ersten Eindruck wiederzugeben, den diese menschenleeren Räume bei ihr hinterlassen haben. Sie hat zahlreiche Museen photographiert, ehe sie sich das riesige Universum des Museumspalastes des Louvre vornahm. Den alten Louvre kannte sie gut, und während der Ausführung dieser Auftragsarbeit hat sie die alten und neuen Innenräume des Grand Louvre neu entdeckt. Das von ihr ausgewählte Konvolut – Aufnahmen der Malerei- und Skulpturensäle – sind das Ergebnis mehrerer Besuche am Dienstag, wenn das Museum geschlossen ist. Die achtzehn Photographien konzentrieren sich auf eines der wesentlichen Elemente der Geschichte des Schlosses und eine Besonderheit der Museumsarchitektur: die Galerie. Wir reisen durch die Zeit: von der Apollongalerie aus dem 17. Jahrhundert über die Zentralachse des Louvre, die »Grande Galerie«, zu den Daru-, Melpomene- und Michelangelo-Galerien, dem Karyatidensaal, der Galerie der Maria de Medici von Rubens und den roten Sälen aus dem 19. Jahrhundert bis hin zum neuen Saal der Mona Lisa, der in jüngster Zeit von Lorenzo Piqueiras gestaltet wurde. Durch die Aneinanderreihung dieser verschiedenen Epochen erschließt sich die Baugeschichte des Louvre und die museumsgeschichtliche Entwicklung. »In den öffentlichen Räumen interessiert mich die Vermischung verschiedener Epochen, die Art, in der sie ihre Unterschiedlichkeit darstellen«, erklärt die Künstlerin. Erst kürzlich eingerichtete Räume wie der Cour Marly, die Galerie der Maria de Medici oder der Saal der Mona Lisa mit ihren klar abgesetzten geometrischen Wandleisten und den modernen Farben gewähren einen ganz neuen Blick auf den Louvre. Durch die Auswahl der Galerie als Thema wird das mehr oder weniger rundtonnenförmige Gewölbe zum

Bezugspunkt, zum Charakteristikum dieser Bilder. Es erzeugt eine Tiefe, gerade so, als könnte der Blick in einem Tunnel mit unendlicher Perspektive versinken. Die Kunstwerke, Gemälde an den Wänden oder Skulpturen auf Sockeln, sind meistens an den Seiten plaziert und lassen in der Mitte eine große Leere, einen freien Raum, der zum Umherwandeln einlädt.

Die Museumsphotographie, seit mehreren Jahren ein eigenes Genre (Thomas Struth, Louise Lawler ...) konzentriert sich vor allem auf drei Themen, die Kunstwerke, die Betrachter und die Museumsräume.

Candida Höfer hat sich für letzteres entschieden, zeigt uns also das menschenleere Museum. Das Wirken des Menschen findet man im Stil, der museographischen Handschrift einer Epoche, der Anordnung der Kunstwerke. Das andere wesentliche Element ihrer Photographien ist das zenitale Licht. Es strahlt durch das Glasdach herab und legt ein geometrisches Gitternetz über das Bild, das oft durch die Fußbodenkacheln reflektiert wird.

Jenseits der Pracht mancher Dekors und des Glanzstücks »Grande Galerie« verströmen diese Photographien eine seltsame Atmosphäre. In dem geräuschlosen Raum erhalten die gemalten oder skulptierten Gestalten eine geradezu lebendige Präsenz.

Der Logik des Raums entspricht die der Farben: In einigen Bildern dominiert Purpurrot, in anderen Gold oder die Farbe des Steins. Weiß auf dem Weiß des Marmors und des Steins in den alten Galerien, weiß und pompejianisches Rot in den römischen Sälen. Diese meisterhaft gestaltete Orchestrierung suggeriert eine warme oder kalte Atmosphäre.

Die Serie der Louvre-Galerien entstand kurz nach den Arbeiten über die Pariser Oper und die brasilianischen Kirchen. Alle diese Gebäude kennzeichnet ein prächtiges Dekor. Candida Höfers erste Arbeiten zeigten hingegen gewöhnliche, verlassene Orte wie Büros oder Kantinen. Sie bevorzugen den Blick auf die Kehrseite der Dinge, auf das Alltagsleben hinter den glänzenden Fassaden. Ihre Serie über Bibliotheken präsentiert das in endlosen Regalen gesammelte und geordnete Wissen in den Büchern mit ihren verschiedenfarbigen Rücken. Im Museum läßt sich Candida Höfer von ihrem ersten Eindruck leiten. Einmal photographiert sie leere Kisten, ein anderes Mal Kunstwerke, die auf dem Boden stehen oder gerade aufgehängt werden, dann wieder nur den leeren Raum.

Durch sie findet der Louvre den Zauber des von der Geschichte und der Kunst bewohnten Ortes wieder.

Dank der strengen Symmetrie wird der Blick des Betrachters ins Zentrum des photographischen Bildes gelenkt, und ein weiterer imaginärer Raum öffnet sich vor ihm.

Marie-Laure Bernadac

CANDIDA HÖFER

Candida Höfer's photographs, devoid of all human presence, are silent at first sight. Nevertheless, they have a strong appeal to the observer, and speak indirectly via the intermediary of a formal language articulated by dominant colours, structural patterns and a rigorous analysis of interior volumes. In a masterly, almost magical way, they bear witness to the strength of architecture and the magnificence of painted or sculpted decoration, and despite (or perhaps because of) the absence of the public, they capture the basic purpose of cultural institutions, such as museums, opera houses, and libraries, which have been her favourite motif for some ten years. These public places are the guardians of encyclopaedic knowledge, of memory, of a vanished past, yet at the same time they are places of aesthetic pleasure, of leisure and meditation. Perhaps the secret of the power and beauty of these images lies in the paradox between presence and absence, between the stripped-down clarity of the image and the mystery emanating from it. Through the skill and precision of her shots, Candida Höfer succeeds in building up a faithful portrait of her architectural subjects. She does not see herself as a photographic archivist making an inventory of public places but as an artist attempting to recreate the first impression that these deserted places made on her. Having already photographed many museums, she turned her attention to the vast universe of the Louvre. Although she knew the old Palais well, for this commission she rediscovered ancient places and new ones in the Grand Louvre. The set of painting and sculpture galleries that she selected are the result of several visits on Tuesdays, the day the museum is closed.

This series of eighteen photographs allows her to examine one of the key elements in the history of the Louvre and a specific feature of museum architecture: the gallery. So we embark on a journey through time, from the 17th-century Galerie d'Apollon to the new Mona Lisa room, recently refurbished by Lorenzo Piqueras, passing of course along the Louvre's central axis, the Grande Galerie, followed by the Daru, Melpomène, and Michelangelo galleries, the Salle des Cariatides, Rubens's Marie de Médici gallery, and the 19th-century *salles rouges*. The juxtaposition of these different periods allows us to see the history of the Louvre's construction and the evolution of museum conventions. "What interests me about public spaces," the artist says, "is the blend of different eras and the way their differences can be seen." The recently redesigned rooms, among them the Cour Marly, the Marie de Médici gallery and the Mona Lisa room, with their sharply geometric picture rails and their modern colours, suggest a quite different vision of the Louvre. Because galleries are the chosen theme, the changing curves of the vaulted ceilings become the recurrent motif, the hallmark of these images. They bore deep into our vision, as if our gaze could be swallowed up inside an infinitely long tunnel. In most cases, the works, the paintings on the walls or sculptures on their pedestals, stand

to the sides, leaving a large empty space in the centre and an open pathway that invites us to walk through it.

Museum photography, which for some years now has been a genre in itself (Thomas Struth, Louise Lawler) concentrates primarily on three subjects: the works, the public, and the museum building.

Candida chose the third of these options, so allowing the museum to be seen stripped of all human presence. Human intervention can only be perceived through style, the way that the museum reflects a particular era, the manner in which the objects are arranged. The other key element in these photographs is the light from above. Cascading from the glass roof, it casts a geometric grid over the images that is frequently reflected in the pattern of the floor tiles.

Beyond the sumptuous decoration and the showpiece that is the Grande Galerie, a strange sensation emanates from these photographs. In this silent place it is only the painted or sculpted figures that have an almost living presence. Just as there is a systematic logic to the space, there is logic to the colours: some images are dominated by crimson, others by gold, or by the colour of stone. The white on white of marble and stone in the ancient galleries; the white and terracotta of the Roman rooms. This skilfully arranged orchestration allows warm or cold moods to be suggested.

This series on the galleries of the Louvre follows shortly after Candida's work on the Paris Opéra and on Brazilian churches. All of these buildings are characterized by their flamboyant decor. Her early work, however, focused on ordinary, empty places such as offices and canteens. She likes to look behind the decoration and see the everyday life hidden behind brilliant façades. Her *Libraries* series created an inventory of knowledge, arranged and classified on endless shelves of books with differently coloured spines. When approaching a museum, Candida allows herself to be led by her first impressions. In some places she photographs packing cases; in other places, works that were left on the ground, or about to be hung up; elsewhere, just empty spaces.

Through her work, the Louvre regains its magical power as a place inhabited by history and art. Through this rigorous symmetry, the gaze of the public is directed straight to the heart of the photographic image; and a new imaginative space opens up in front of them.

Marie-Laure Bernadac

Louvre

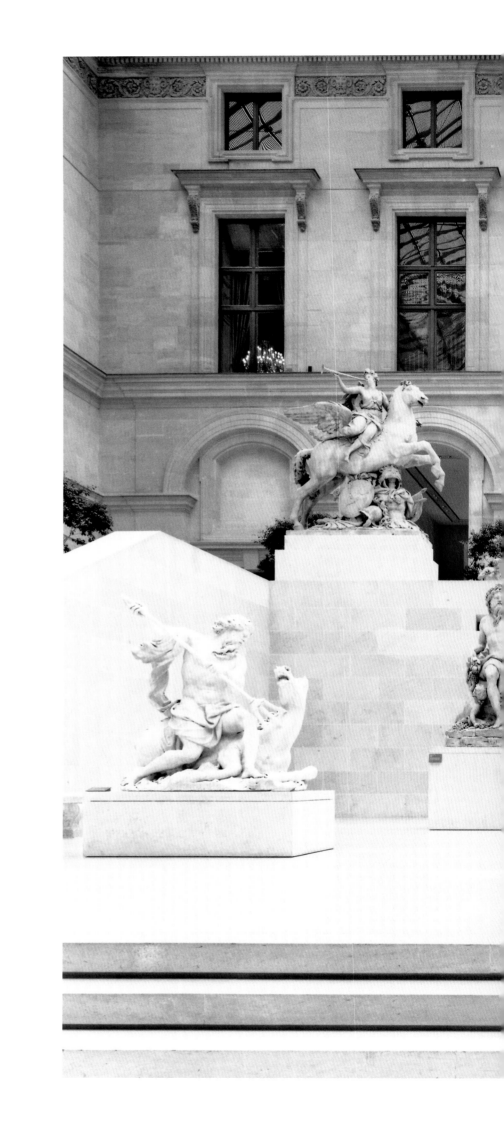

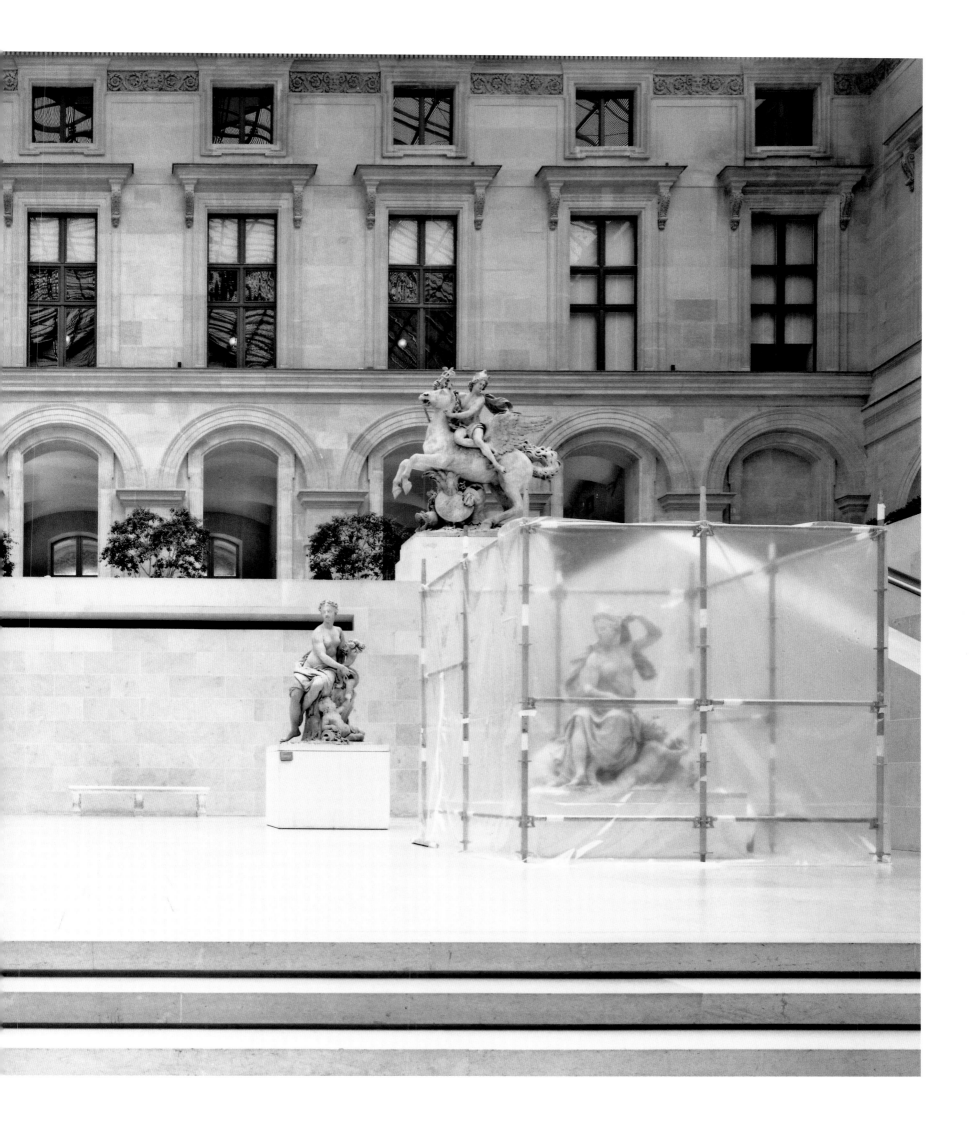

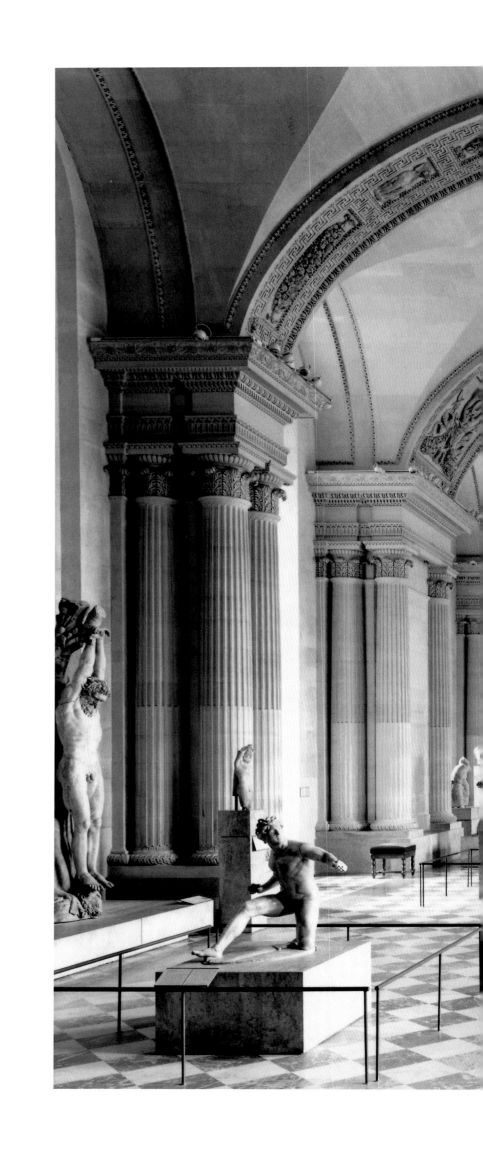

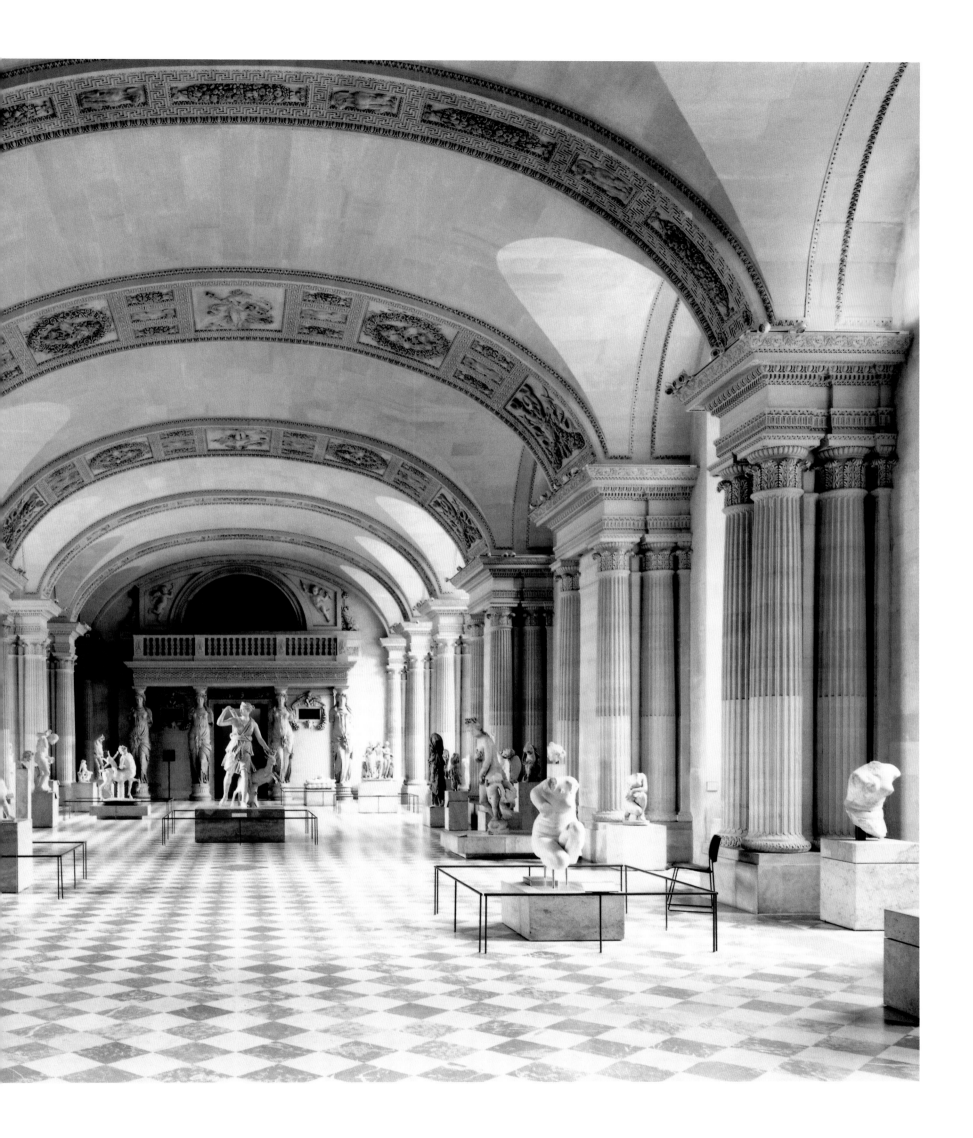

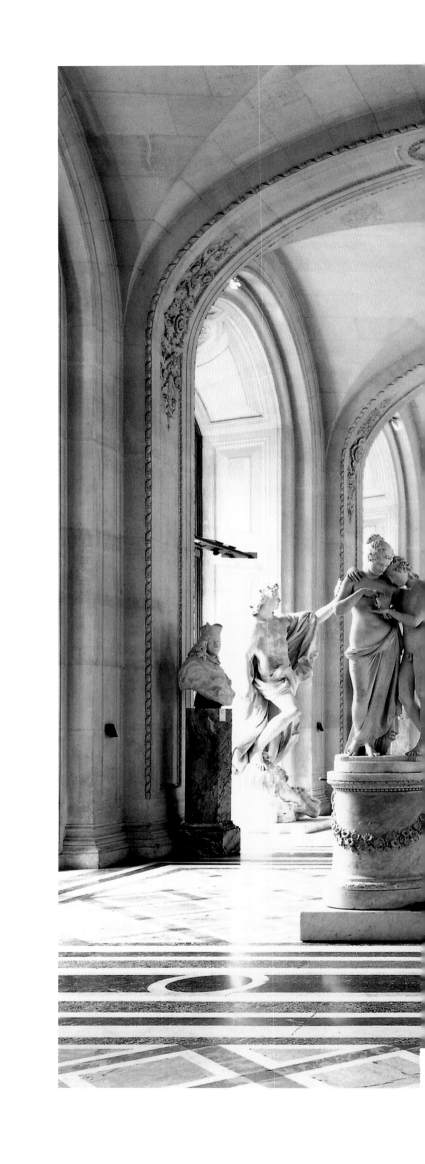

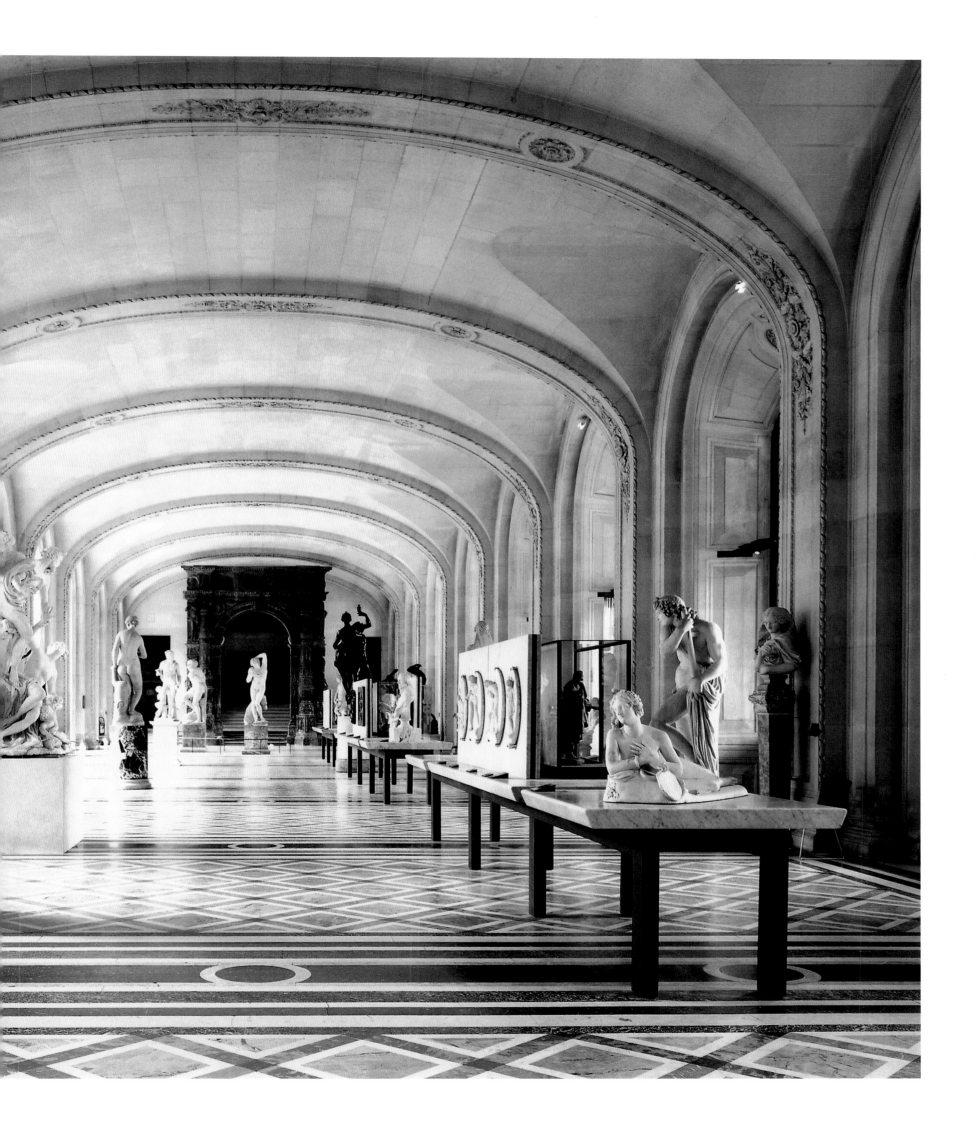

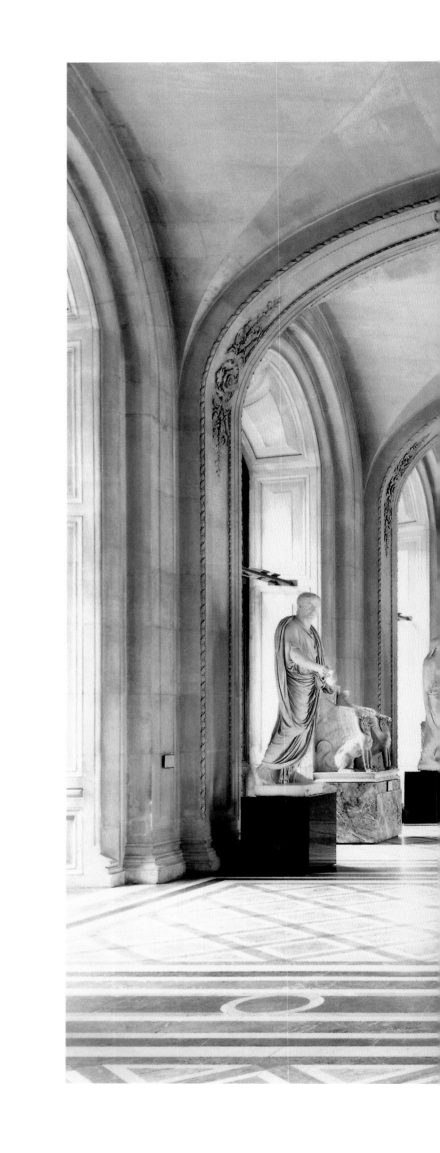

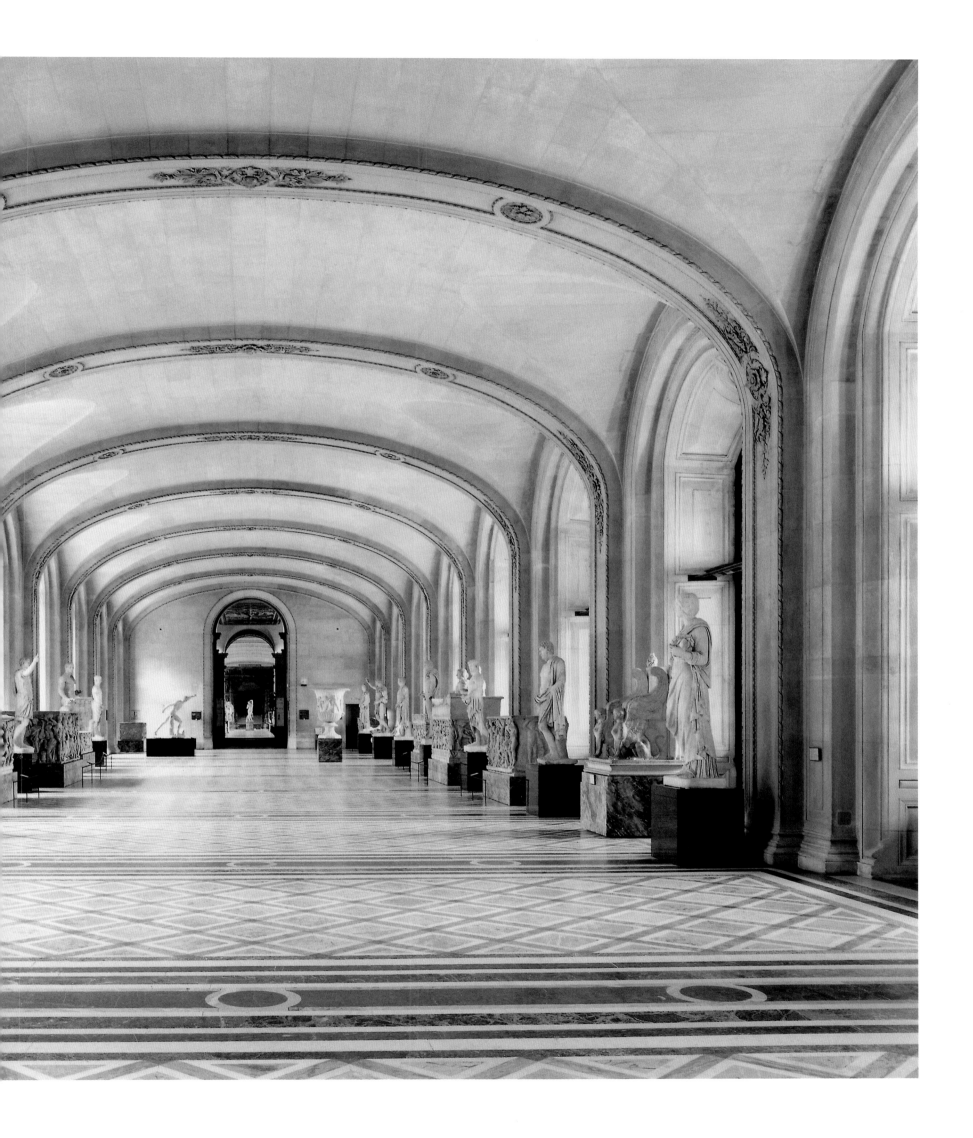

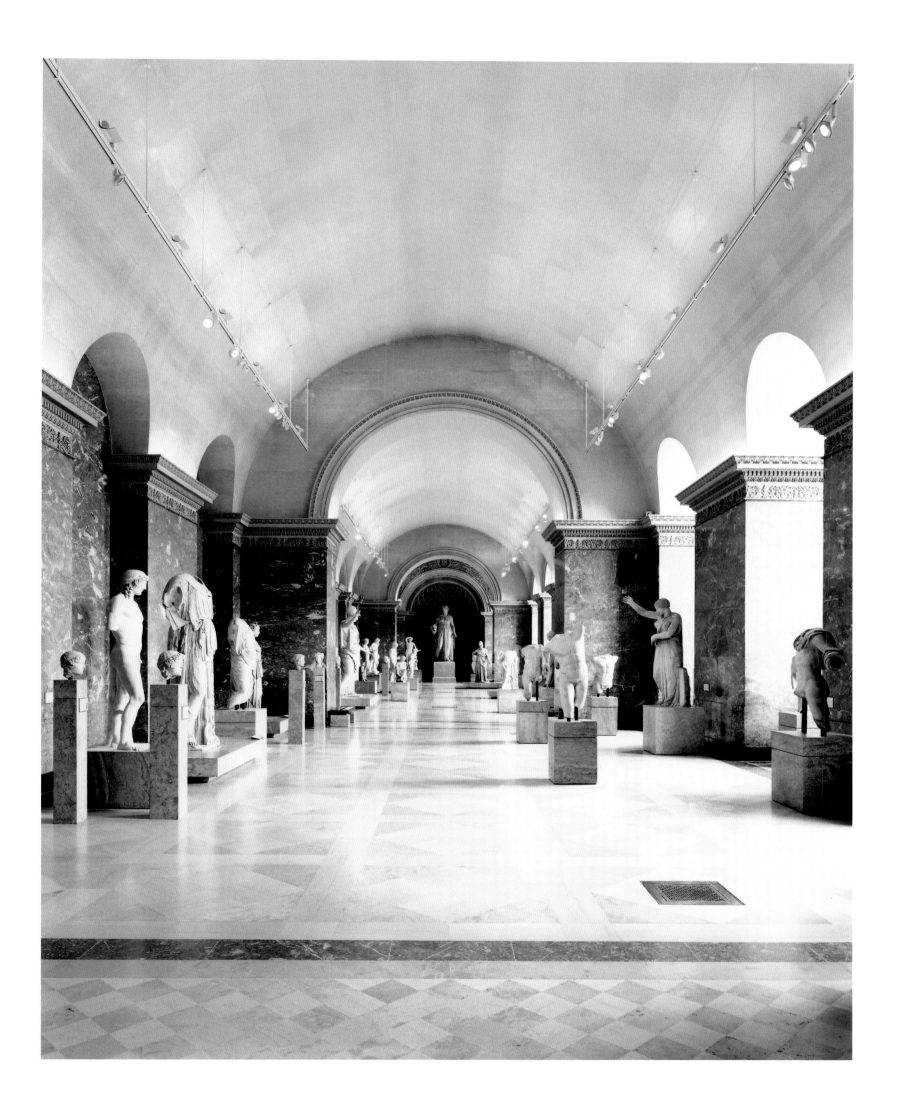

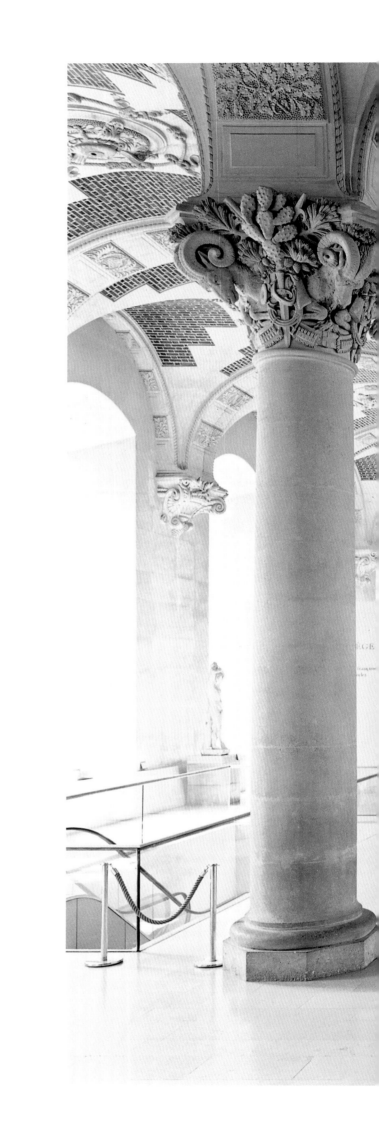

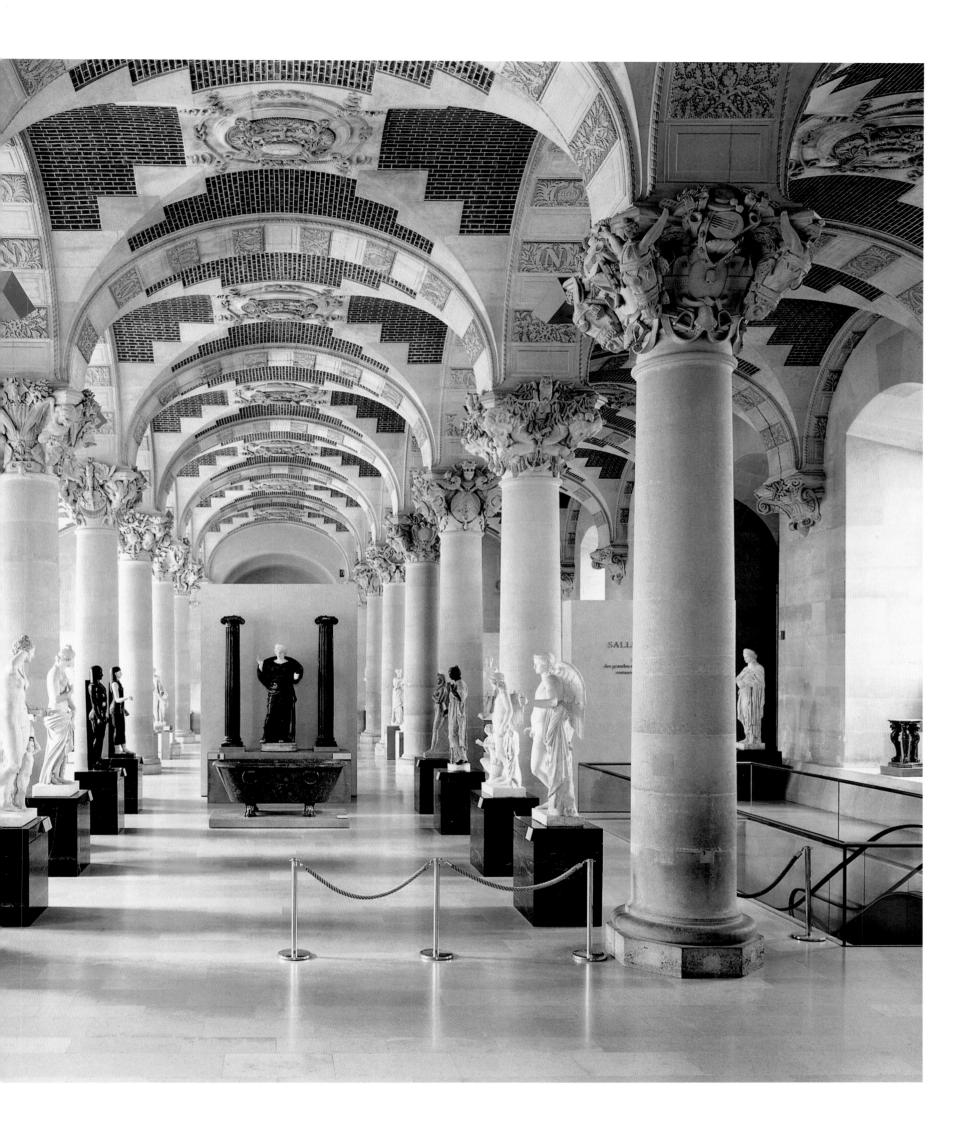

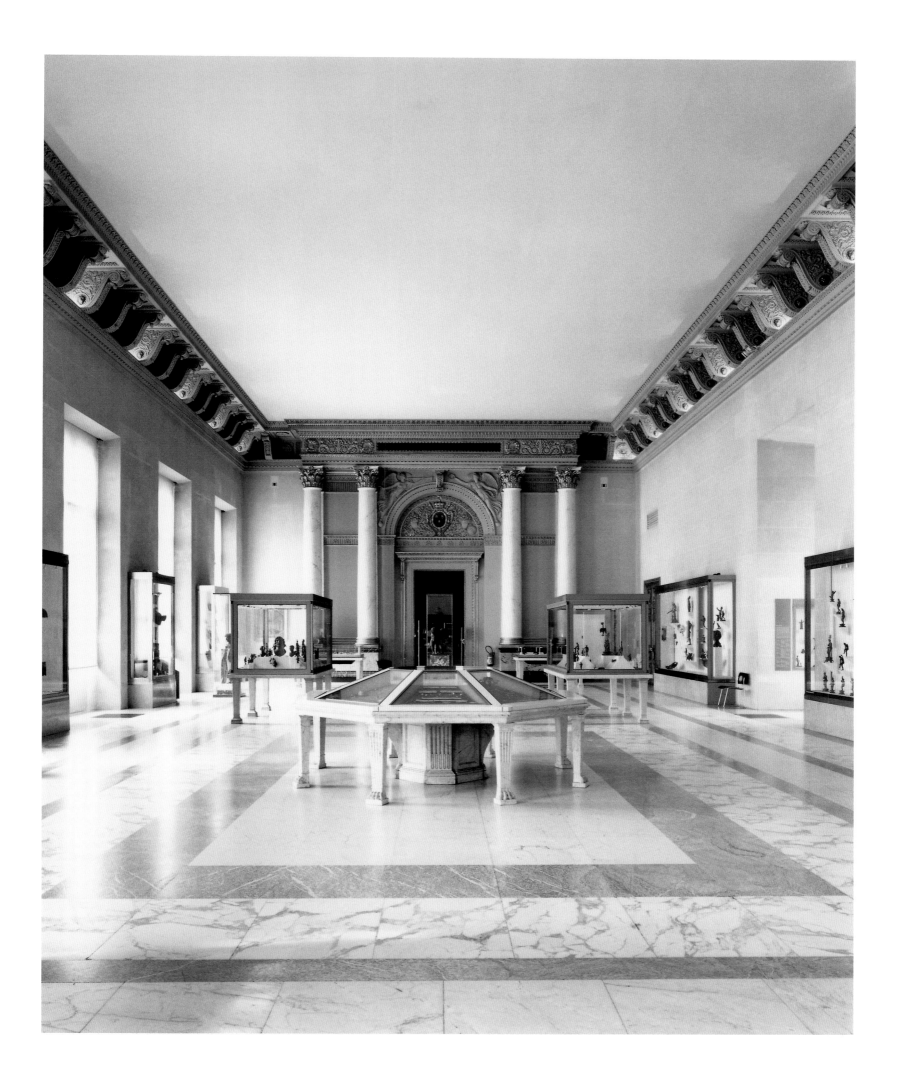

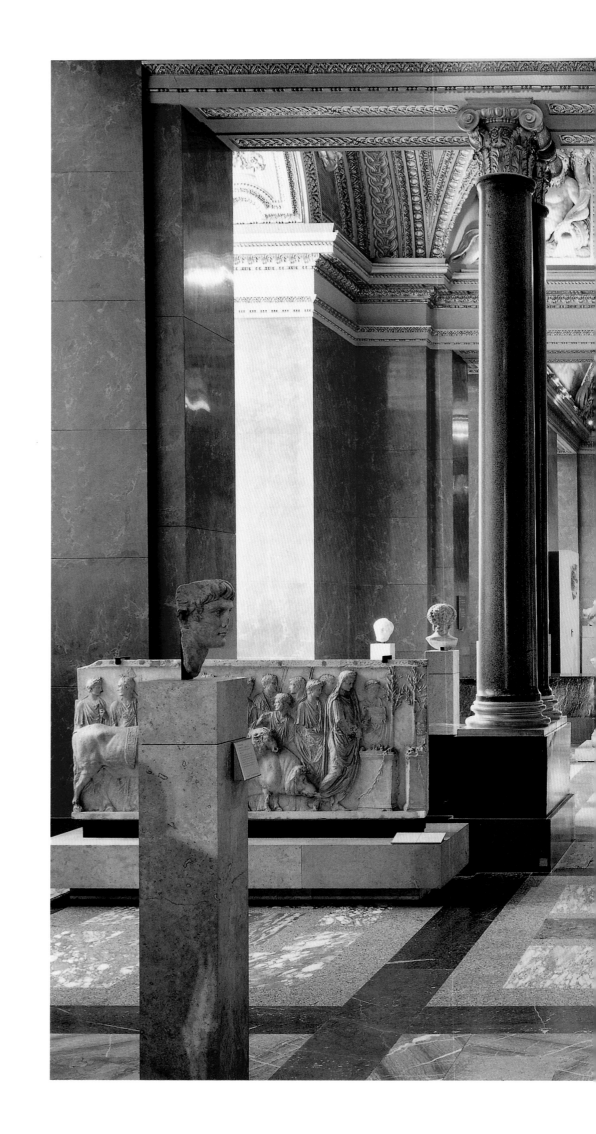

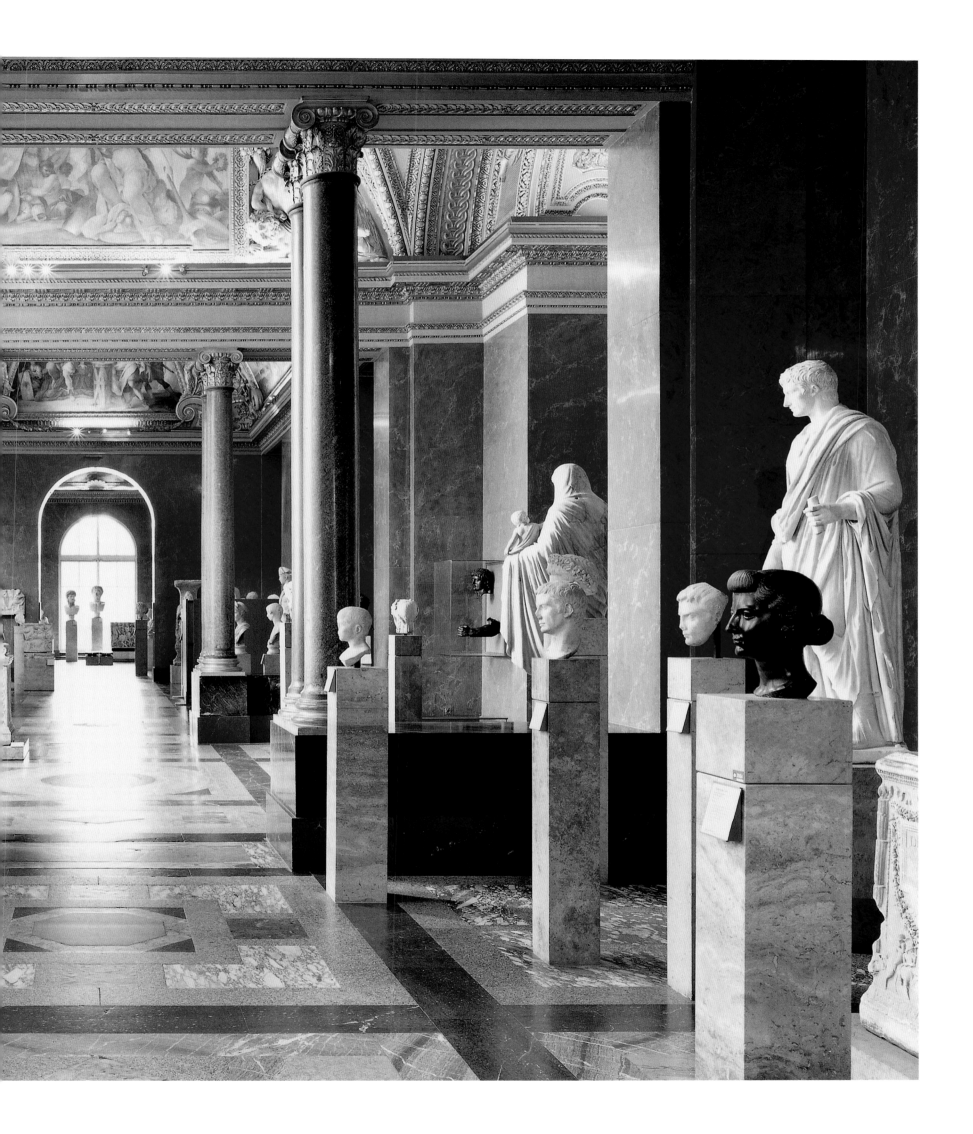

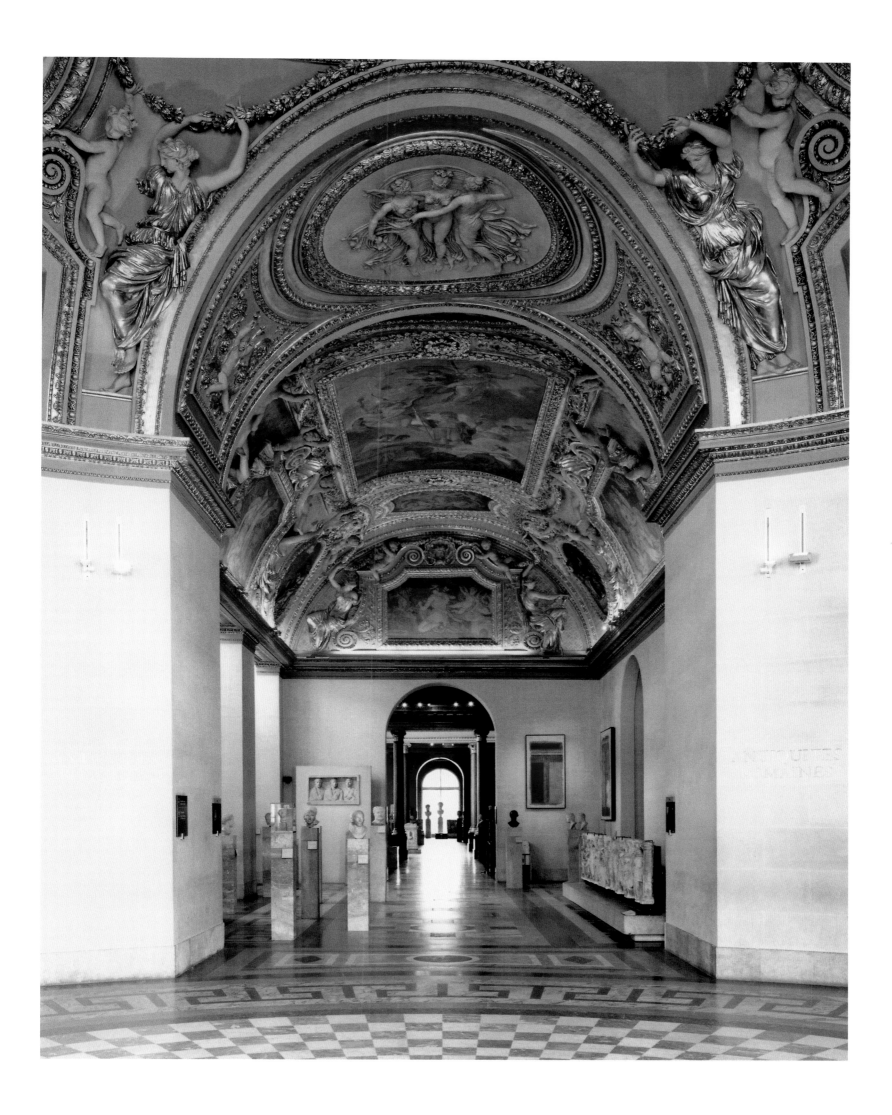

9

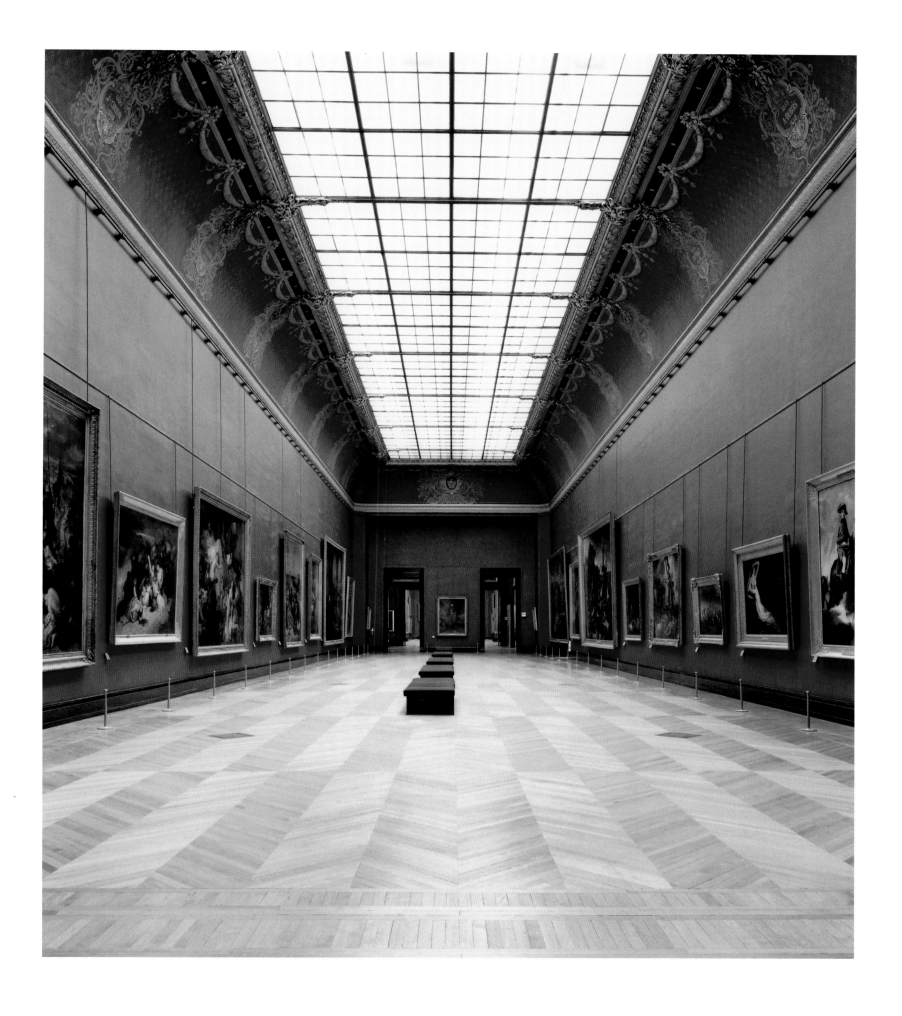

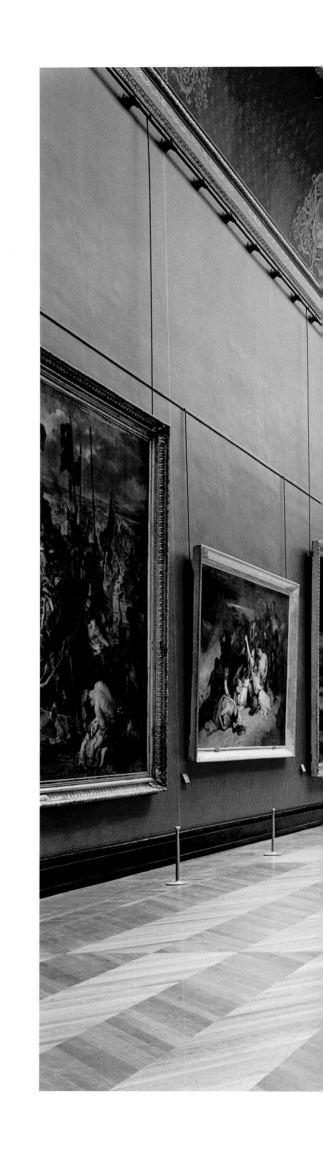

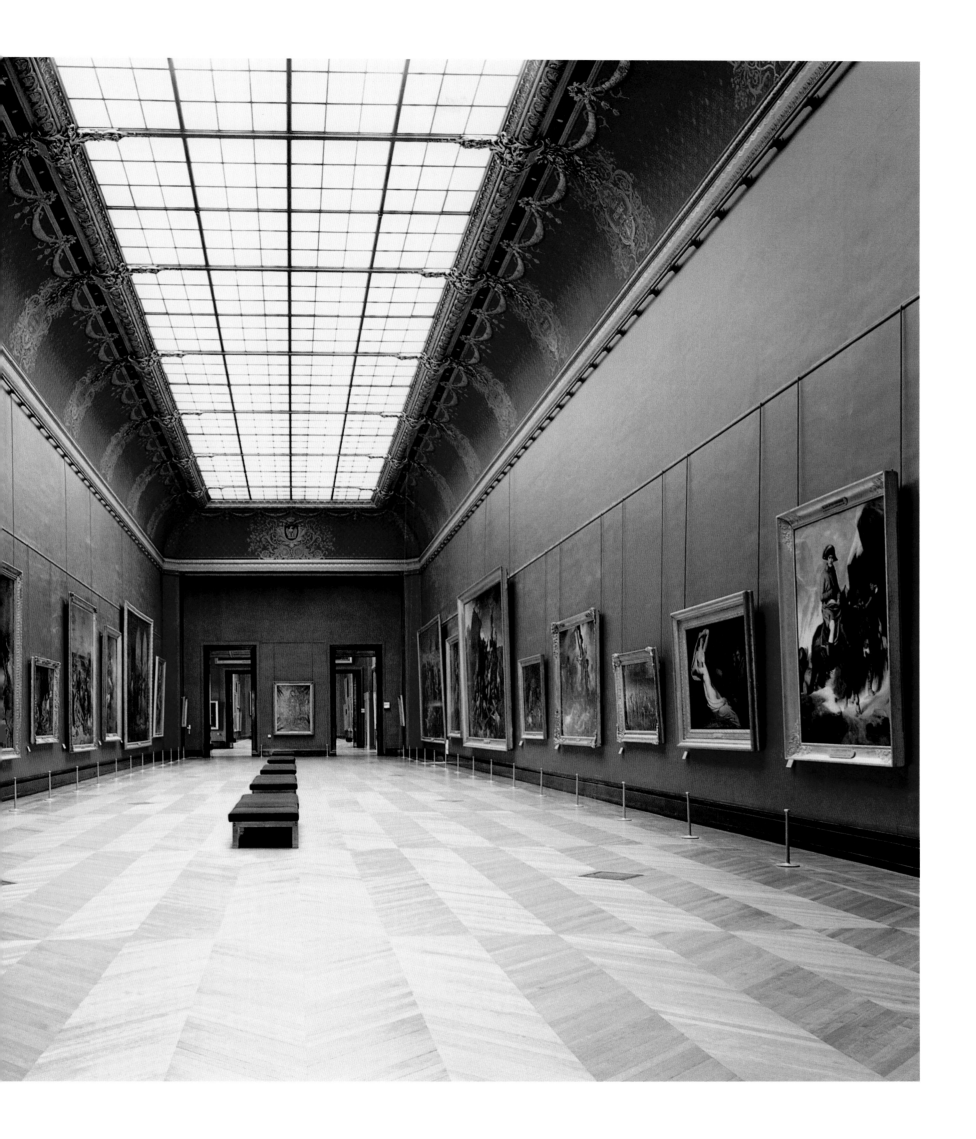

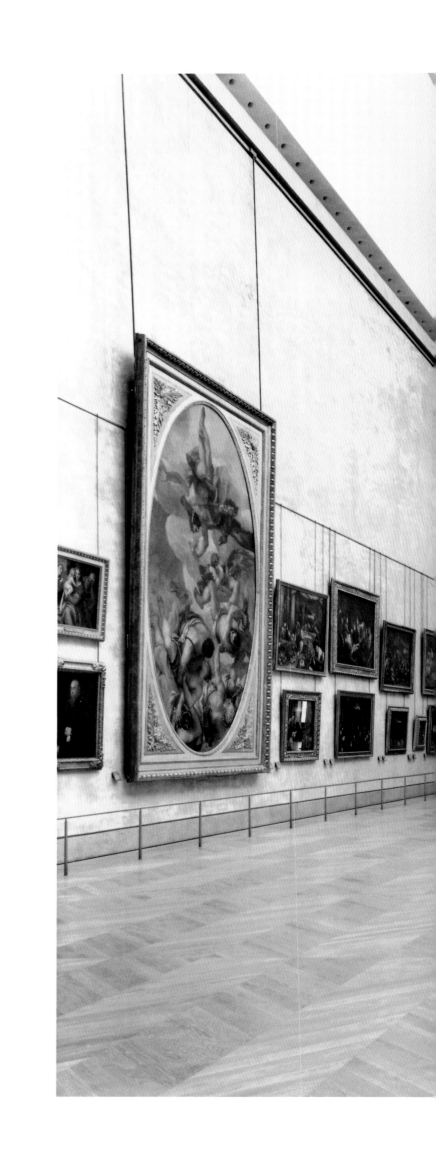

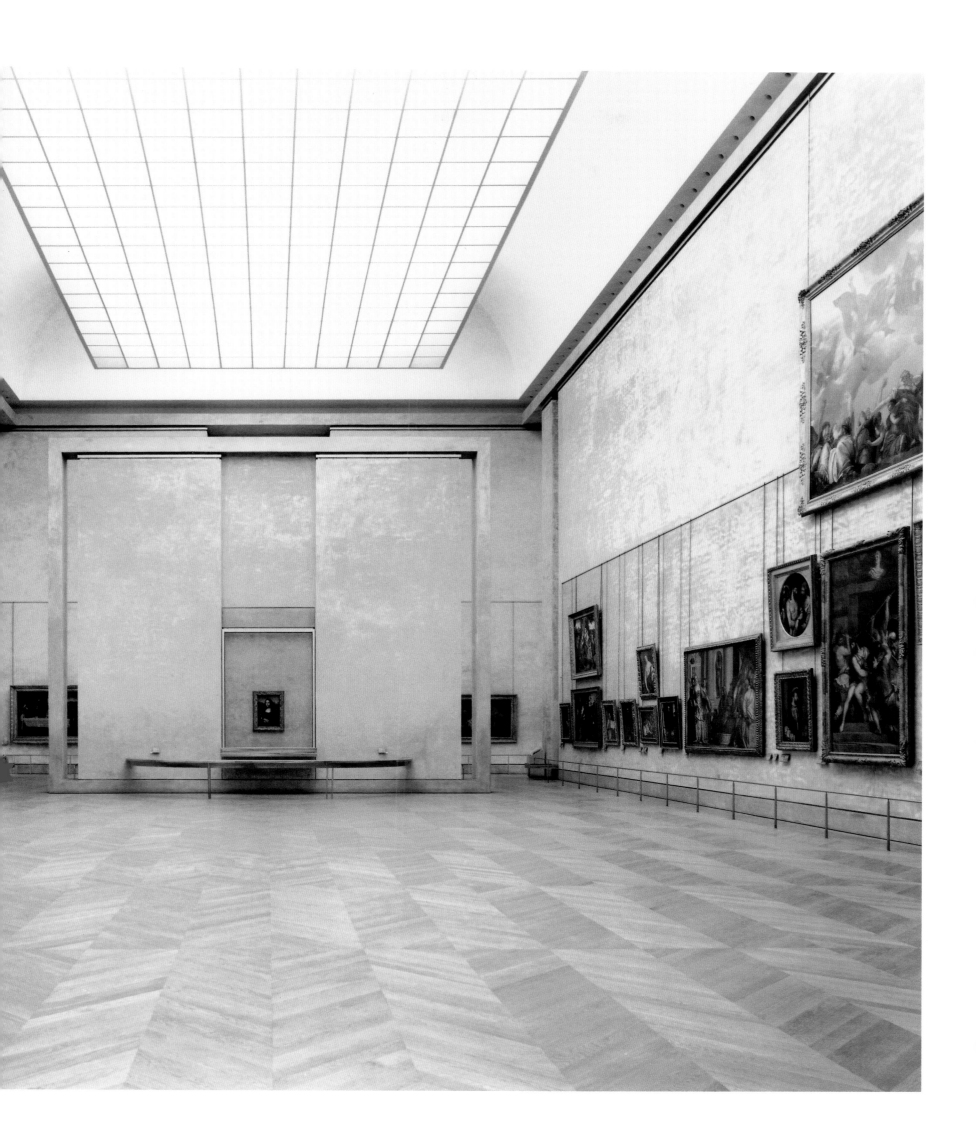

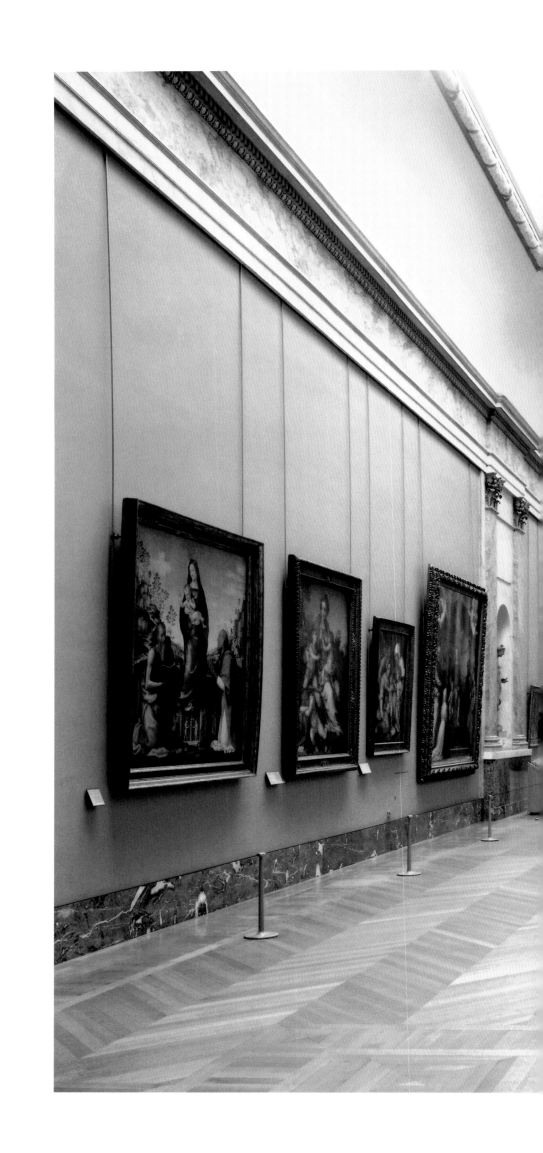

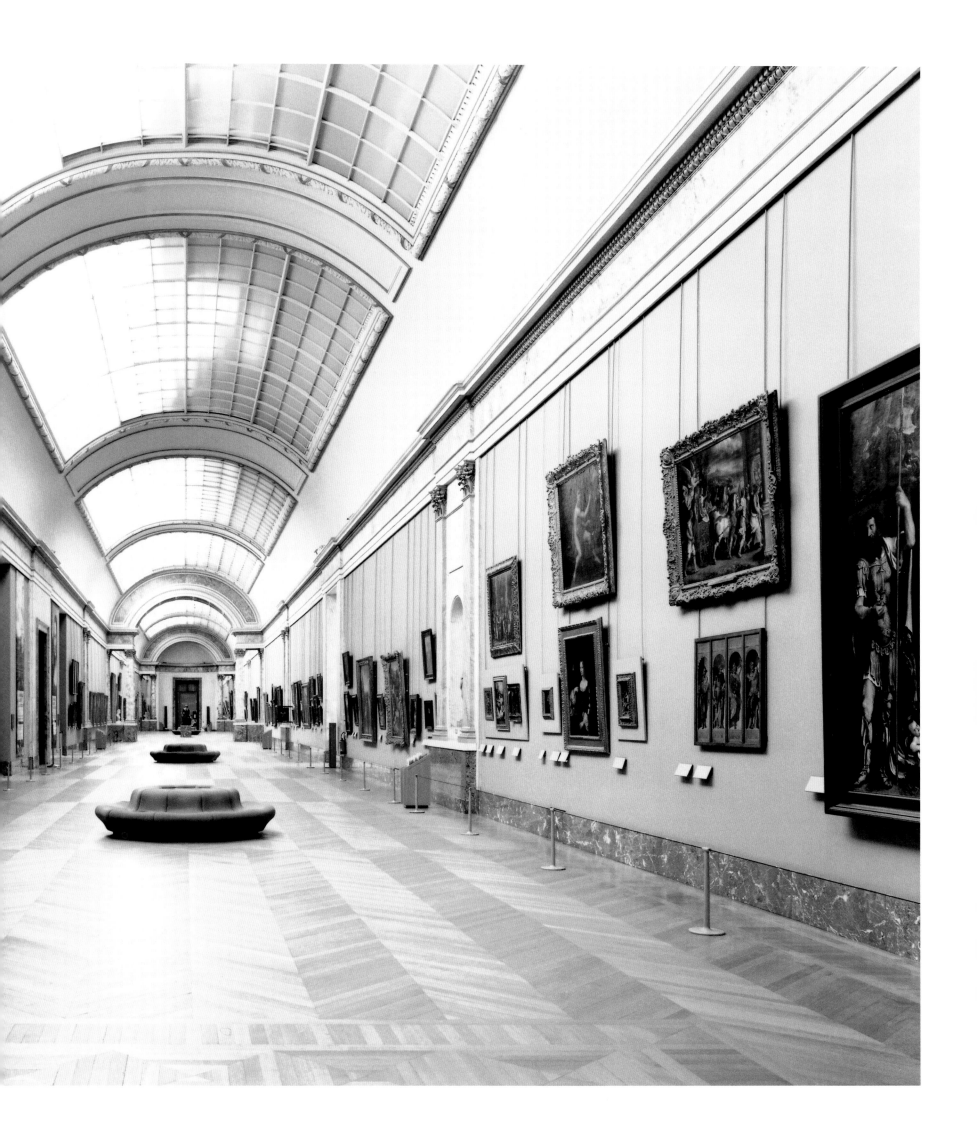

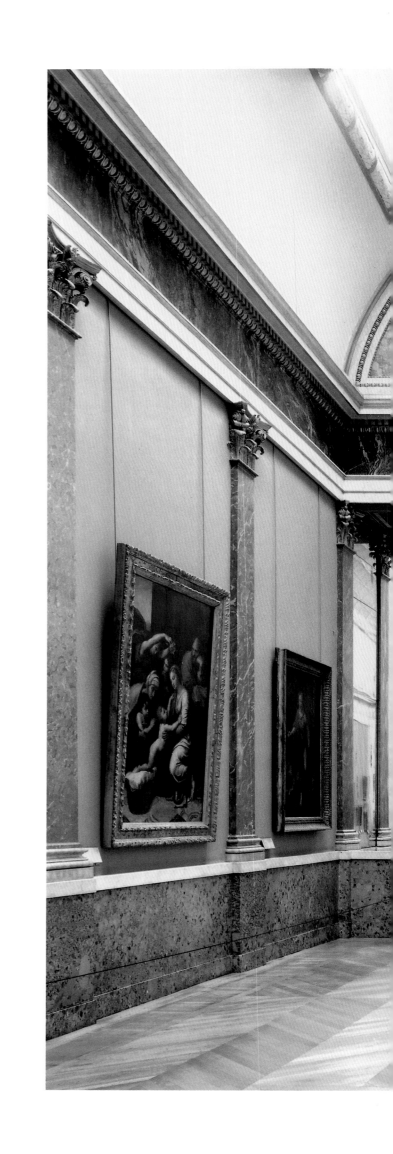

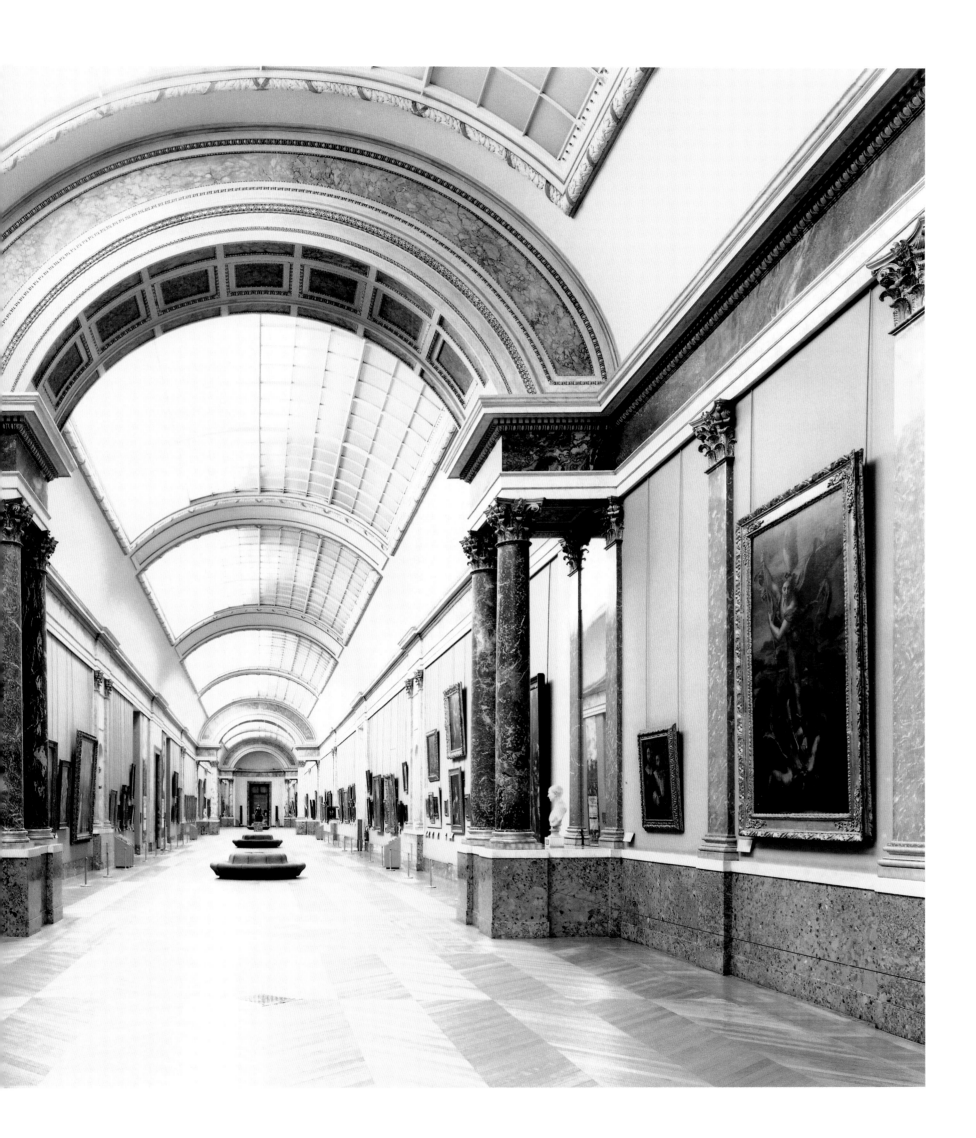

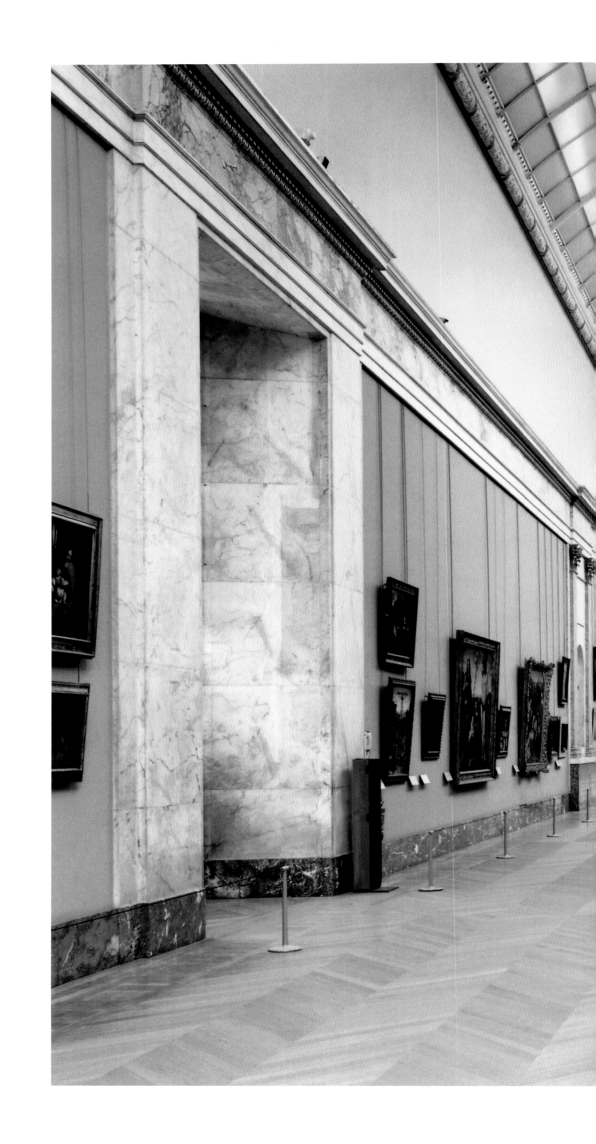

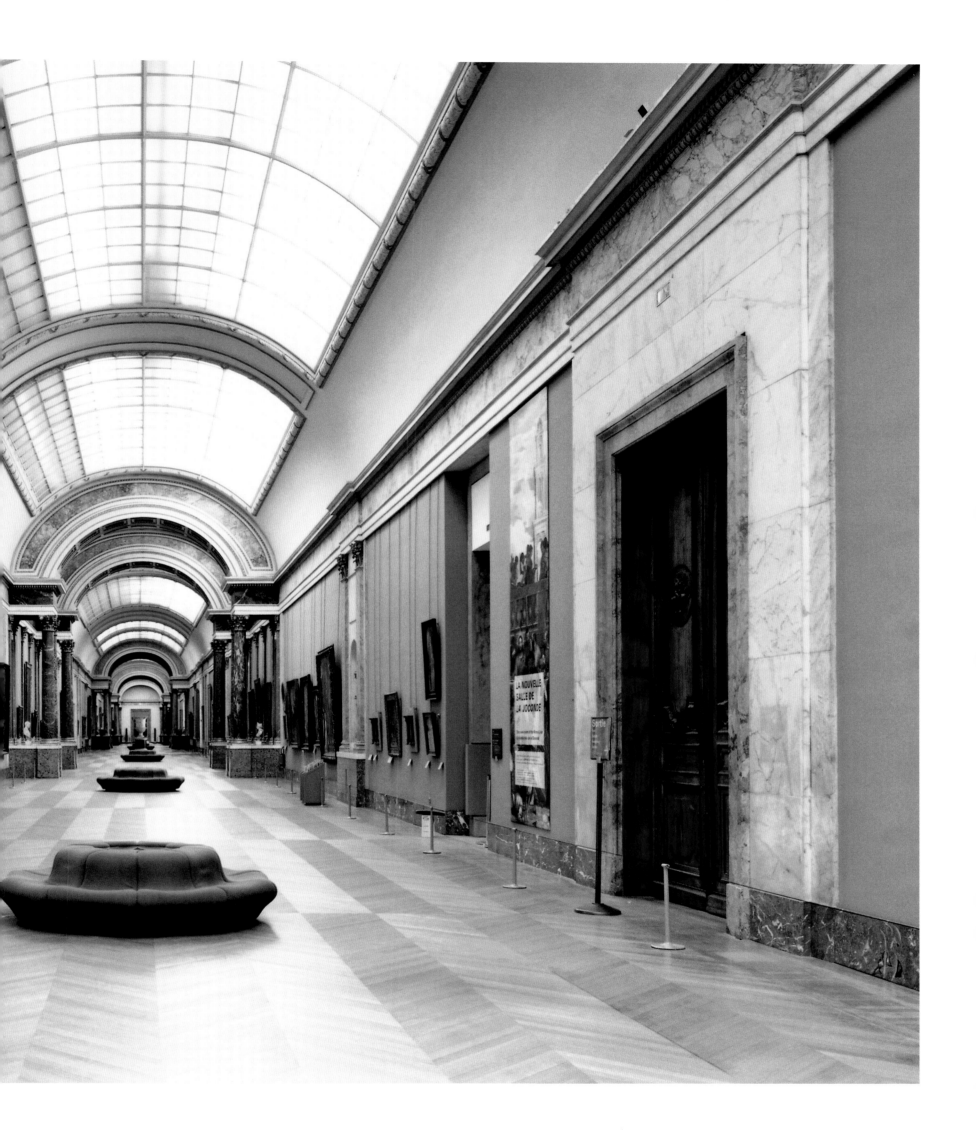

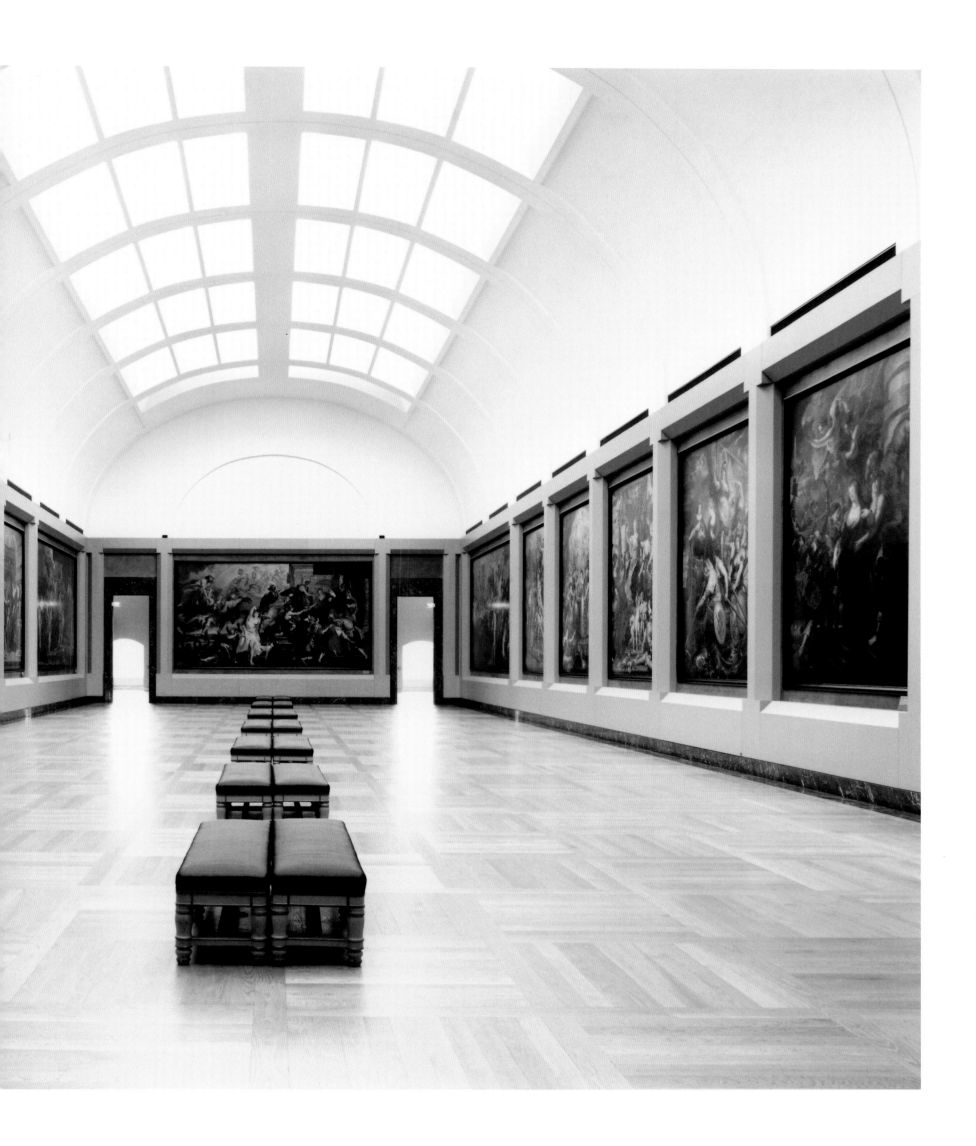

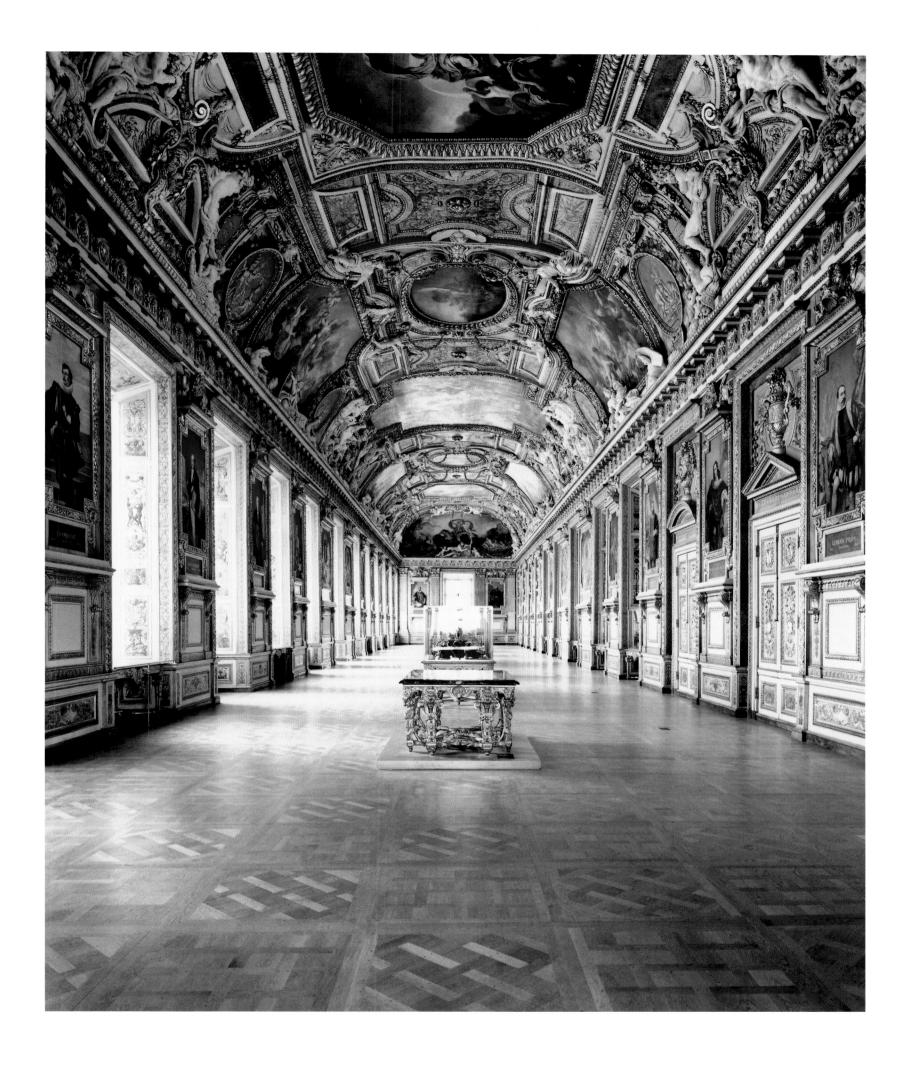

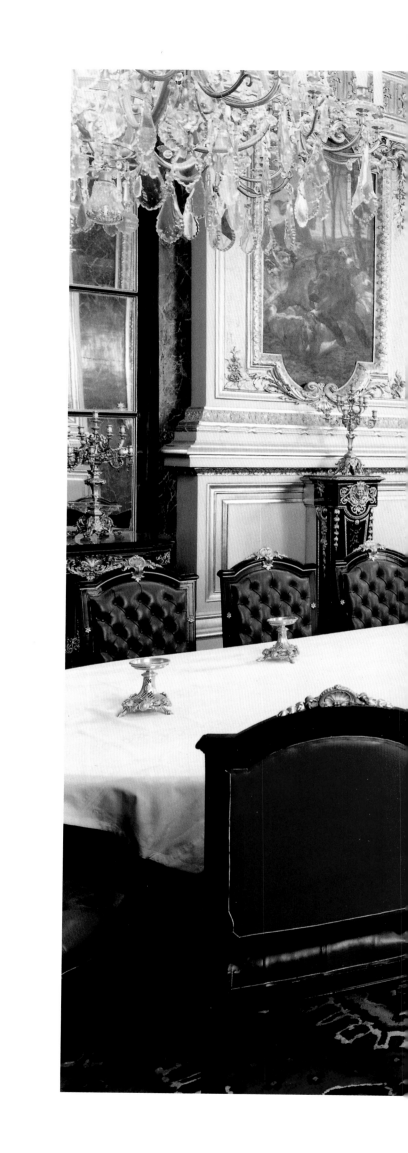

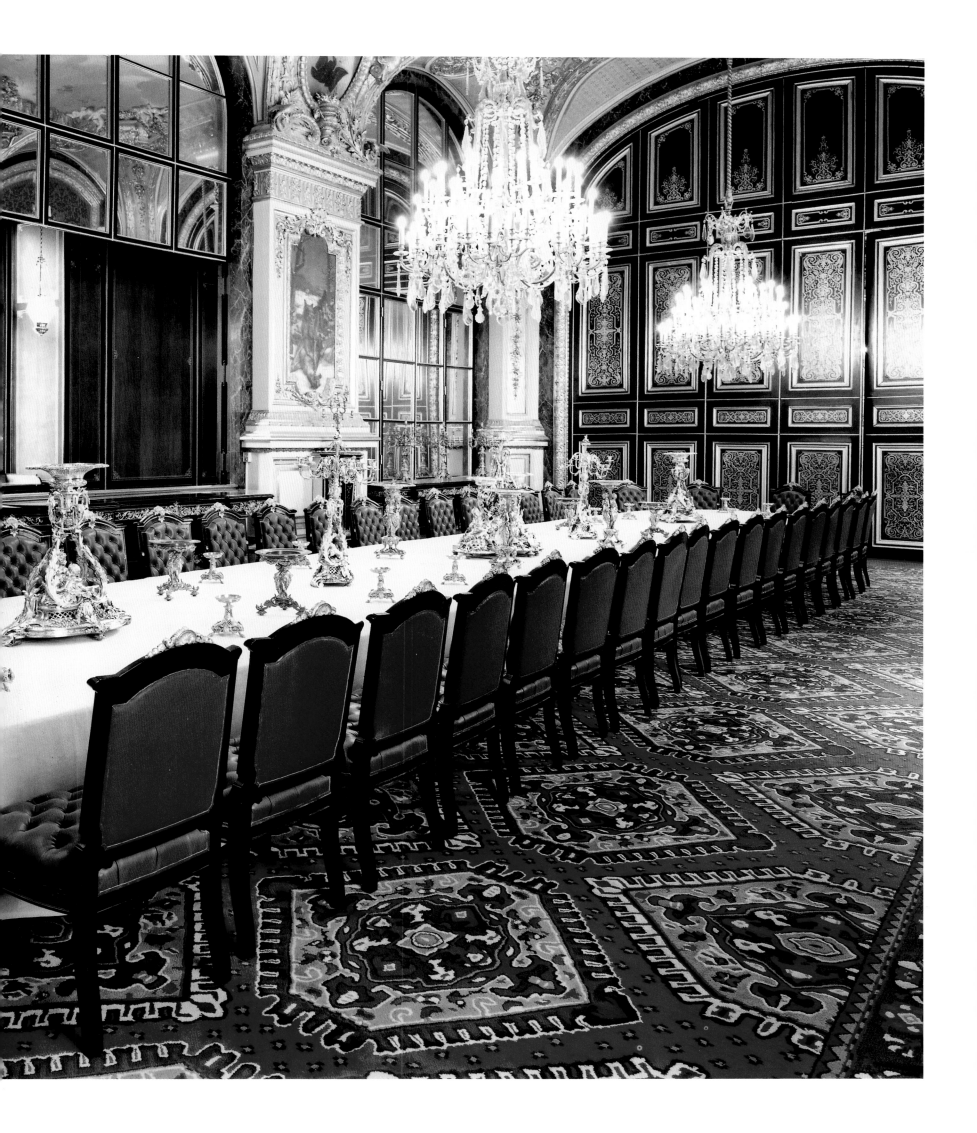

1 *Musée du Louvre Paris II 2005*
– Cour Marly – 200 x 254 cm

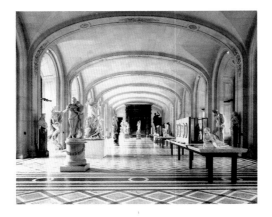

2 *Musée du Louvre Paris X 2005*
– Salle des Caryatides – 200 x 254 cm

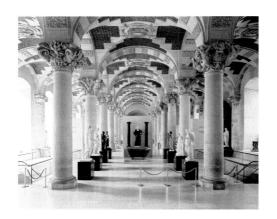

3 *Musée du Louvre Paris IV 2005*
– Salle d'Olympie – 200 x 239 cm

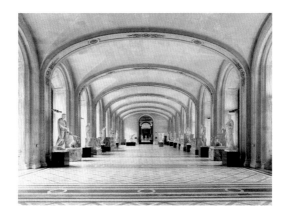

4 *Musée du Louvre Paris XII 2005*
– Galerie Daru – 200 x 248 cm

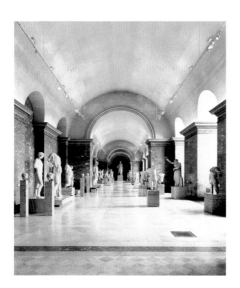

5 *Musée du Louvre Paris XIII 2005*
– Galerie de la Melpomène – 247 x 200 cm

6 *Musée du Louvre Paris IX 2005*
– Salle du Manège – 200 x 239 cm

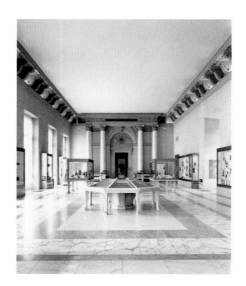

7 *Musée du Louvre Paris VI 2005*
– Salle des Bronzes – 247 x 200 cm

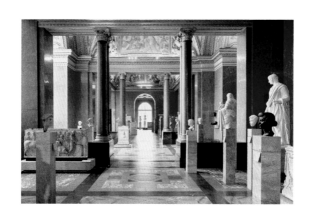

8 *Musée du Louvre Paris VIII 2005*
– Art romain, époque républicaine –
200 x 271 cm

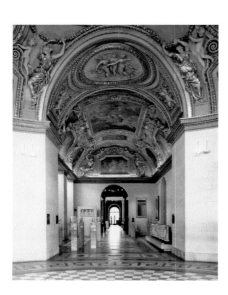

9 *Musée du Louvre Paris XV 2005*
– La Rotonde du Mars – 262 x 200 cm

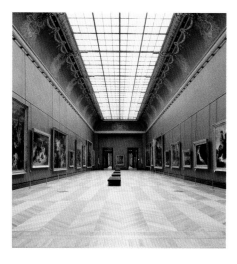

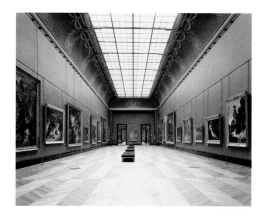

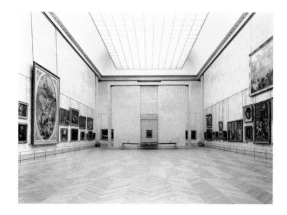

10 *Musée du Louvre Paris XVI 2005*
– Salle Mollien, Romantisme – 247 x 200 cm

11 *Musée du Louvre Paris XXI 2005*
– Salle Mollien, Romantisme – 200 x 239 cm

12 *Musée du Louvre Paris XVII 2005*
– Salle des Etats – 200 x 251 cm

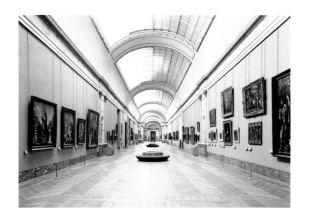

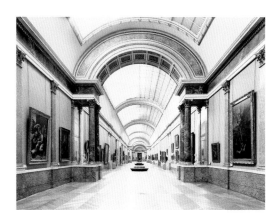

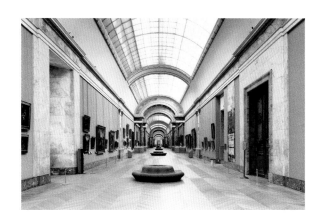

13 *Musée du Louvre Paris XVIII 2005*
– Grande Galerie – 200 x 271 cm

14 *Musée du Louvre Paris VII 2005*
– Grande Galerie – 200 x 248 cm

15 *Musée du Louvre Paris I 2005*
– Grande Galerie – 200 x 287 cm

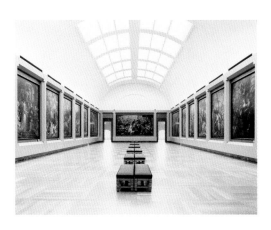

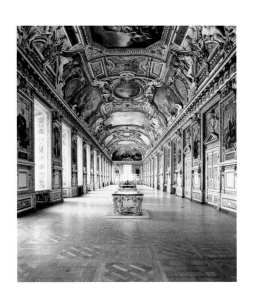

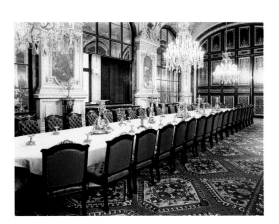

16 *Musée du Louvre Paris XX 2005*
– Salle Rubens – 200 x 239 cm

17 *Musée du Louvre Paris XI 2005*
– Galerie d'Apollon – 247 x 200 cm

18 *Musée du Louvre Paris XIX 2005*
– Appartements Napoléon III,
Grande salle à manger – 200 x 248 cm